나의 첫 민화 수업

나의 첫 민화수업

초판 1쇄 발행 2019년 9월 10일
초판 6쇄 발행 2024년 4월 30일

지 은 이 김서윤

기획편집 도은주, 류정화
마 케 팅 박관홍

펴 낸 이 윤주용
펴 낸 곳 초록비책공방

출판등록 2013년 4월 25일 제2013-000130
주 소 서울시 마포구 월드컵북로 402 KGIT센터 921A호
전 화 0505-566-5522 팩스 02-6008-1777
메 일 greenrainbooks@naver.com
블 로 그 http://blog.naver.com/greenrainbooks

ISBN 979-11-86358-62-7 (03650)

어려운 것은 쉽게 쉬운 것은 깊게 깊은 것은 유쾌하게

초록비책공방은 여러분의 소중한 의견을 기다리고 있습니다.
원고 투고, 오탈자 제보, 제휴 제안은 greenrainbooks@naver.com으로 보내주세요.

나의 첫 민화수업

기본부터

차근차근

그려보는

따뜻한

우리 그림

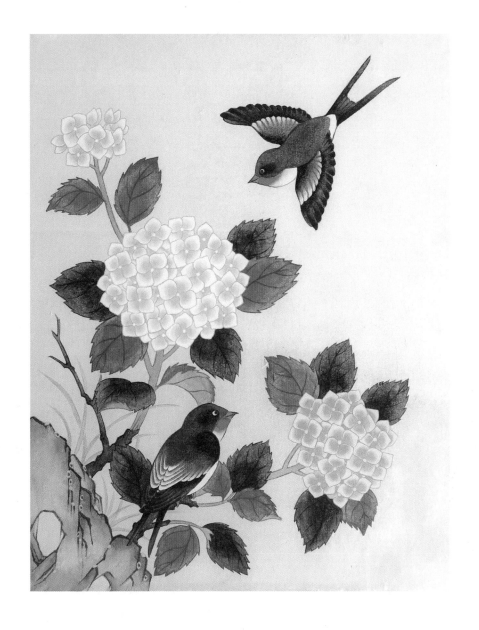

김서윤 지음

초록비책공방

차 례

모란도, 부귀영화의 상징

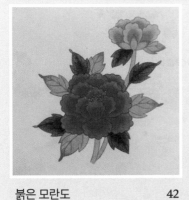

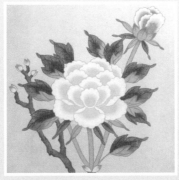

연화도, 청렴함의 상징

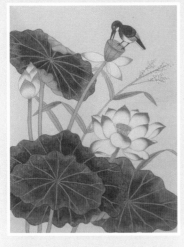

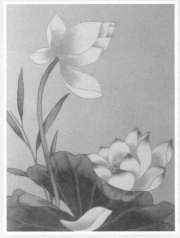

소과도, 행운과 부의 상징

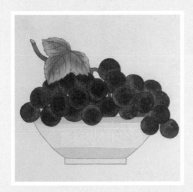

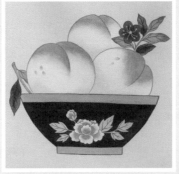

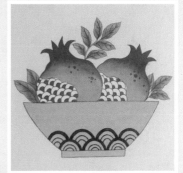

어해도, 성취와 입신양명의 상징

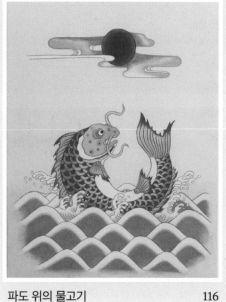

파도 위의 물고기　　　　116

초충도, 풀과 벌레에 담긴 생명력

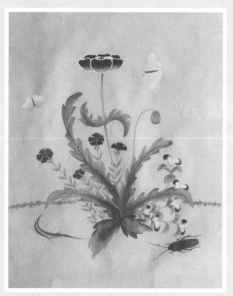

양귀비와 도마뱀　　　　128

화조도, 자연과의 조화로움

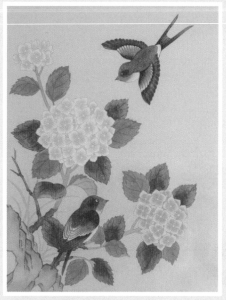

수국과 제비　　　　146

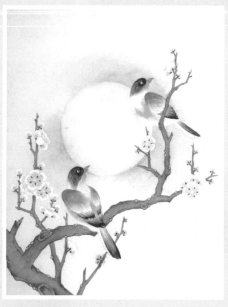

매화와 파랑새　　　　160

문자도, 소망을 담은 글자

책가도, 책과 소품들

나만의 시선으로 그리는 식물

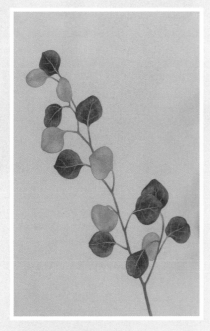

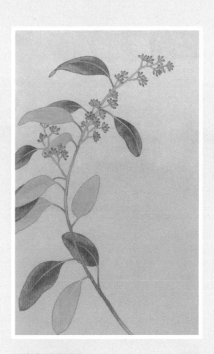

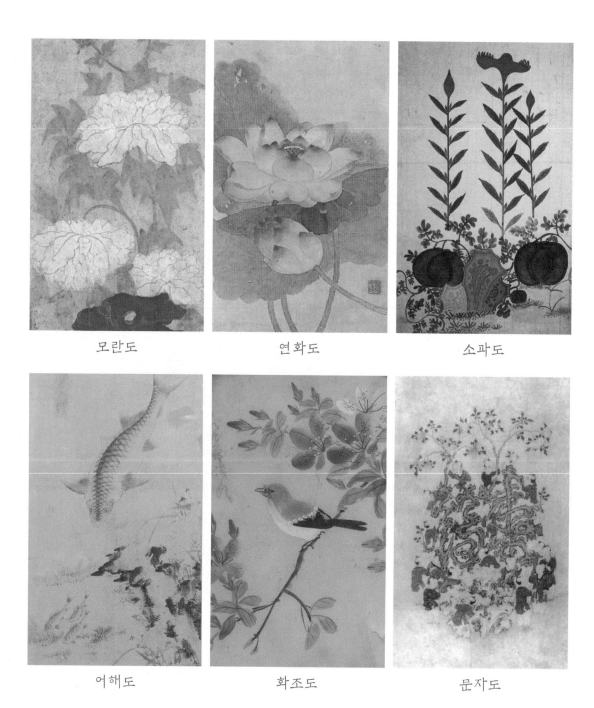

모란도 연화도 소파도

어해도 화조도 문자도

민화를 그리기에 앞서

우리 옛 그림인 민화는 19세기 후반부터 20세기 전반까지 백성 사이에서 널리 그려진 그림으로 많은 사람의 염원과 꿈을 담고 있습니다. 부귀와 행복한 삶을 소망하며 모란도를 그렸고, 평화롭고 행복한 가정을 꾸리고자 하는 마음에 화조도를 그렸으며, 건강과 풍요를 기원하는 마음으로 소과도를 그렸습니다.

민화는 우리 미술사에서 최초로 평범한 백성이 주체가 되어 직접 그리고 향유한 그림입니다. 전문가가 아니어도 즐거운 마음으로 그림을 그리고 즐겼다는 점에서 현대인의 취미생활과 비슷하기도 합니다. 민화는 특별한 기술과 재주가 없어도 즐길 수 있는 매력적인 문화였습니다. 민화를 그리는 행위 자체가 재미있는 놀이가 될 수 있습니다.

민화는 잘 그리지 않아도, 조금 서툴러도 따뜻함이 느껴집니다. 잘 그리고 싶지만 '나는 그림 실력이 없어'라는 생각으로 주저하고 있다면 민화를 그리는 동안은 그 긴장과 부담감을 내려놓으세요. 천천히 한지 위를 스치는 붓의 촉감을 음미하며 지친 마음을 내려놓는 시간이 되었으면 좋겠습니다.

민화를 그리기 위한 재료와 도구

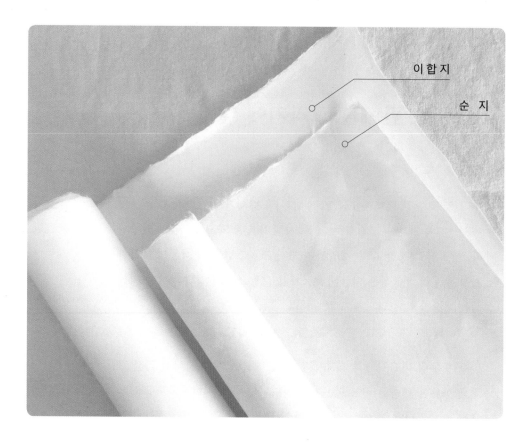

이합지

순 지

종이 (순지, 이합지)

민화는 한지계열의 종이를 사용합니다. 한지는 분류에 따라 여러 가지가 있지만, 민화를 그릴 때는 주로 '순지'와 '이합지'를 가장 많이 사용합니다. 순지는 닥나무껍질이 주원료로 들어간 한지이며, 이합지는 두 장의 순지를 한겹으로 겹친 한지를 의미합니다. (이합지는 '이합장지' 또는 '이합순지'라고 부르기도 합니다.)

순지와 이합지는 두께의 차이는 있으나 둘다 질기고 튼튼하므로 여러 번 채색을 덧바르는 민화를 그리기에 적합합니다. 저는 자연스럽고 부드러운 발색을 내고 싶을 때는 순지를 사용하고, 선명하고 또렷한 발색과 밀도감 있는 채색을 원할 때는 이합지를 선호합니다.

이 책에서는 순지와 이합지, 두 가지 종류의 한지를 사용하여 민화를 그리는 방법을 설명하고 있습니다.

한지 보관 방법

한지는 습기에 약한 종이입니다. 한지를 보관할 때는 종이를 살 때 담아주는 비닐에 넣어 밀폐해둡니다. 비닐이 없을 때는 종이에 싸서 보관해주세요.

아교(막대아교, 물아교)

아교는 옛날부터 동양화에서 사용하는 접착제의 일종입니다. 동물의 가죽 내피에서 채취한 물질로 만들어지며 막대아교, 알아교, 물아교 등 다양한 형태가 있습니다. 저는 개인적으로 막대아교와 물아교를 주로 사용합니다. 막대아교는 고체 상태의 아교로 방부제나 다른 첨가물이 들어있지 않고 점도가 높습니다. 물아교는 액체 형태이며 막대아교보다 사용하기에 간편하나 점성이 조금 약합니다.

아교는 주로 명반, 물과 혼합하여 밑작업에 사용합니다. 이를 '아교반수 '또는 '아교포수'라고 하는데, 이에 대해서는 밑작업 과정을 설명하는 부분에서 좀 더 자세히 다뤄보도록 하겠습니다. (p.26 참조)

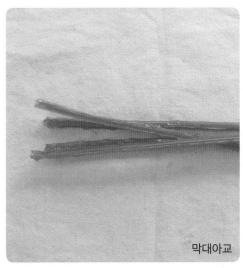

막대아교

물아교

물감(동양화물감)

동양화에는 분채, 봉채, 석채와 같은 다양한 제형과 성질의 안료가 있습니다. 이 책에서는 사용하기 가장 편한 튜브제형의 동양화 물감을 사용하여 민화를 그려보겠습니다.

동양화 튜브물감을 처음 구입할 때는 24색 또는 12색 등 세트로 구입하고, 이후 자주 사용하는 색이나 필요한 색이 생기면 해당 색상만 낱개로 구매하여 채우는 것이 좋습니다.

(이 책에서 사용된 물감의 색상은 '신한 한국화 물감'의 설백, 황토, 대자, 선황, 농황, 주황, 주홍, 양홍1, 연지1, 홍매, 청자, 백록,약초, 초, 녹초, 청, 감, 수감입니다.)

도자기접시

도자기 접시는 채색을 할 때 필요합니다. 저는 흰색 사기그릇에 물감을 짠 후 그 위에 조색을 하여 사용하고 있습니다. 도자기는 이염에 강하고 물감이 부드럽게 섞이는 장점을 가지고 있습니다. 수채화 팔레트를 사용해도 되지만 대부분이 플라스틱, 철제, 플라스틱 소재로 되어 있어 물감이 쉽게 착색됩니다. 따라서 수채화 팔레트를 사용하게 된다면 사용 후 바로 세척하기를 권합니다.

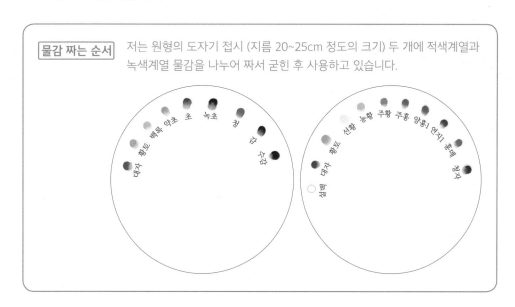

물감 짜는 순서 저는 원형의 도자기 접시 (지름 20~25cm 정도의 크기) 두 개에 적색계열과 녹색계열 물감을 나누어 짜서 굳힌 후 사용하고 있습니다.

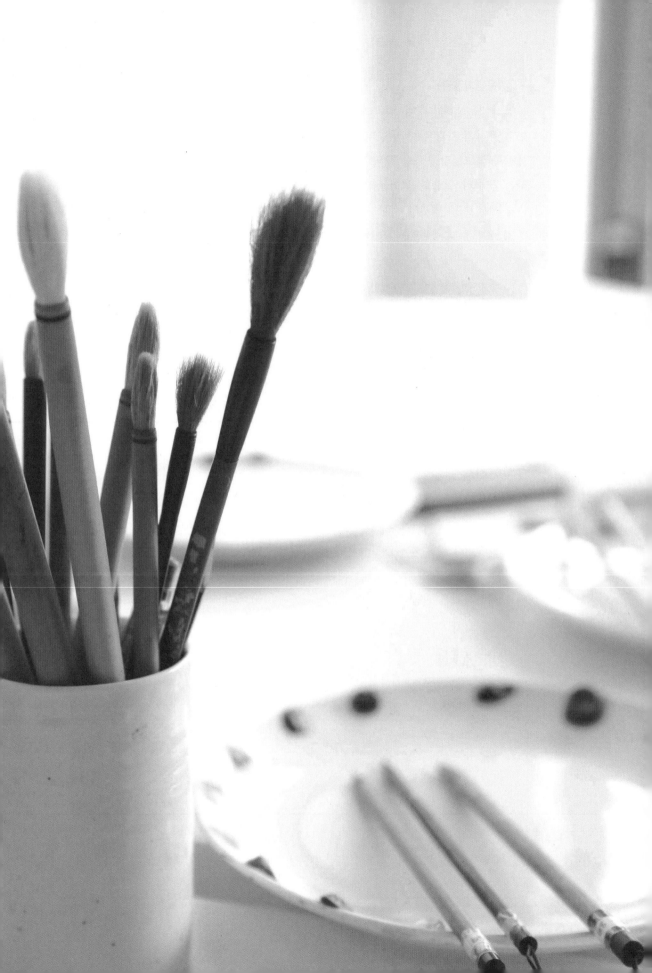

붓(채색필, 세필, 배경붓)

붓은 채색할 때 사용하는 채색필 2~3자루, 윤곽선을 긋고 세밀한 부분을 그릴 때 사용하는 세필 1자루, 배경을 칠하고 밑작업 시 사용할 납작한 배경붓이 필요합니다.

채색필은 소(小), 중(中) 크기의 붓으로 각 1~2자루씩 갖추어 두는 것이 좋습니다. 바림할 때 사용하는 바림붓을 별도로 판매하기는 하지만, 채색필로 대체해 사용해도 되므로 반드시 구입할 필요는 없습니다.

[붓 사용방법]

처음 붓을 구매하면 풀이 먹여져 있어 빳빳합니다. 미지근한 물이나 찬물에 5~10분 정도 담가 풀기를 제거한 후 사용해주세요.

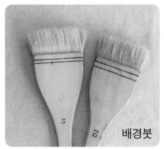
배경붓

세필

채색필

먹물

먹을 벼루에 갈아 사용하면 먹색이 더 좋지만, 민화에서는 아주 소량만 사용하기 때문에 먹물을 대신 사용하기도 합니다.

먹물

필요한 재료를 구입할 수 있는 곳

오프라인 : 인사동에 위치한 재료상에서 동양화 관련 재료와 도구를 구입할 수 있습니다.

방문이 어려운 경우 전화 주문을 통해 주문할 수도 있습니다.

한지마트(☎ 02-722-2222), 백제한지(☎ 02-734-3966)

이 외에 호미화방(☎ 02-336-8181), 한가람 문구(☎ 02-535-6238)는 동양화 재료뿐만 아니라 미술 재료 전반을 취급하는 화방입니다. 화판을 비롯한 밑그림, 밑작업에 필요한 도구를 구매할 수 있습니다.

온라인 : 홍익화방(www.e-hongik.com), 화방넷(www.hwabang.net)

화판(나무패널)

민화를 그릴 때는 한지를 붙여 고정할 수 있는 동양화용 나무 패널이 필요합니다. 특히 이합지는 물에 젖으면 팽창하고 마르면 수축하는 성질이 강합니다. 밑작업과 채색 과정을 거치는 동안 물을 계속 사용하는데, 종이가 팽창과 수축을 반복하다 보면 울퉁불퉁하게 울게 됩니다. 이러한 현상을 방지하기 위해 화판에 이합지를 팽팽하게 고정하여 사용합니다. 화판은 여러 가지 크기가 있으니 그리고자 하는 크기에 맞게 선택하여 준비합니다.

화판

스케치 도구

스케치를 위한 도구(노루지, 연필, 지우개)

노루지는 얇고 매끄러운 종이로 동양화에서 밑그림을 그릴 때 많이 사용합니다. 노루지가 없는 경우 A4 용지와 같은 백상지로도 대체 가능합니다. 연필은 그리다가 쉽게 지울 수 있는 연한 심의 B나 HB를 사용하고, 전사를 위해 스케치 뒷면을 칠할 때는 비교적 진한 심인 4B나 6B를 사용합니다. 지우개는 딱딱한 제형보다 말랑말랑하여 부드럽게 잘 지워지는 미술용 지우개를 사용합니다.

물통

붓에 묻은 물감을 세척하기 위하여 준비합니다.

밑작업에 필요한 기타 도구

이밖에 명반, 유리병, 밀가루풀, 칼, 열변형이 없는 용기, 전기포트, 초배지, 분무기 등이 밑작업 시 필요합니다.

민화 그리기 전 밑작업하기

민화를 그리기 전에 거쳐야 할 몇 가지 밑작업 단계가 있습니다. 순서대로 차근차근 따라 하다 보면 혼자서도 쉽게 밑작업을 완성할 수 있습니다.

1. 화판에 초배지 붙이기

동양화 화판으로 사용되는 나무 패널에 한지를 붙이기 전에 초배지를 붙여주어야 합니다. 초배지는 나무 패널에서 나오는 약품이 한지에 배지 않도록 중간에서 화판과 그림을 분리시켜 보호해주는 역할을 합니다. 또한 초배지를 붙인 패널 위에 한지를 붙이면 한지가 더 잘 접착됩니다.

준비물 화판, 초배지, 칼, 자, 밀가루풀, 배경붓 2자루

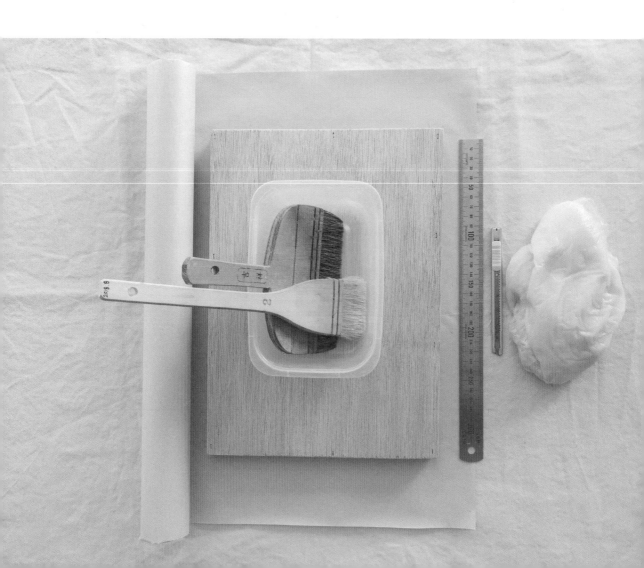

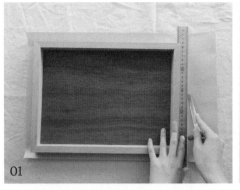

01

초배지를 자릅니다. 화판의 옆면도 초배지로 감싸
주어야 하기 때문에 화판 크기보다 사방 2cm씩
여유를 두고 자릅니다.

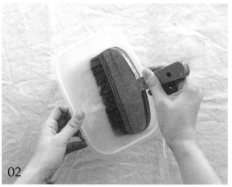

02

용기에 밀가루풀과 물을 1:2 정도의 비율로 넣고
덩어리가 풀어지게 잘 섞어줍니다.

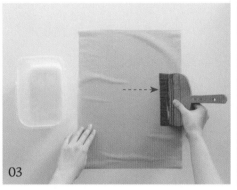

03

초배지에 배경붓을 이용하여 밀가루풀을 고루
발라주세요. 바르는 과정에서 초배지에 기포가
생기거나 접히지 않게, 중앙에서 외곽 방향으로
공기를 밀어내듯 붓질해주세요.

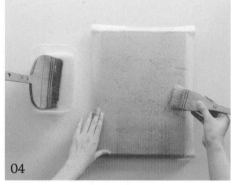

04

화판 위에 03의 초배지를 올리고 마른 붓으로
중앙에서 가장자리 방향으로 쓸어내듯이 붙여
줍니다. 붓질할 때 과도하게 힘을 주면 종이가
찢어질 수 있으니 주의해주세요.

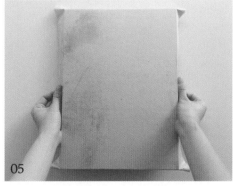

05

화판 옆면도 잘 붙여줍니다. 모서리의 튀어나온 부분
은 접어서 안쪽으로 붙여주거나 건조되면 가위로
잘라주세요.

2. 이합지 붙이기

이합지 붙이기는 초배지가 완전히 건조된 후 진행해주세요. 이 과정은 이합지를 화판에 붙일 때만 해당됩니다. 순지에 그림을 그릴 때는 화판에 부착하지 않은 상태에서 그린 후 그림이 완성되면 배접을 하여 화판에 고정합니다. 순지는 종이 두께가 얇기 때문에 처음부터 화판에 고정하여 그리게 되면 채색 단계에서 종이가 뚫리거나 찢어질 수 있기 때문입니다. 순지 그림의 배접은 '그림의 마감과 보관'에서 자세히 다루겠습니다. (p.34 참조)

준비물 | 화판, 이합지, 칼, 자, 가위, 배경붓, 분무기

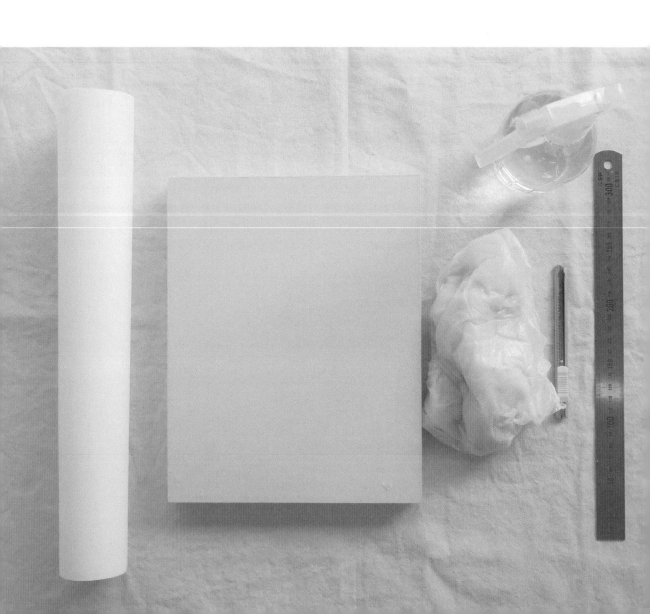

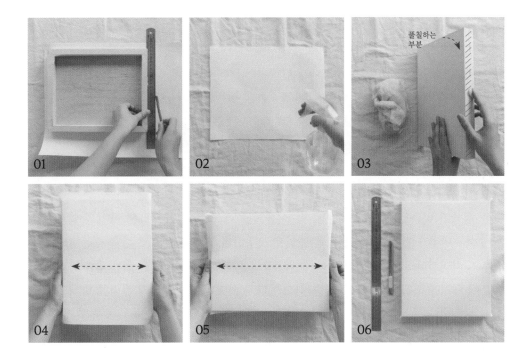

01 이합지를 자릅니다. 초배지를 자를 때와 마찬가지로 화판의 옆면까지 이합지를 붙여야 하므로 패널 크기
　　보다 2cm씩 여유를 두고 자릅니다.

02 이합지 앞면에 분무기로 물을 분사해줍니다. 30cm가량 거리를 두고 4~5회 정도 고루 분사해주세요.

TIP 종이의 앞뒷면은 만져보았을 때 좀 더 매끄러운 쪽이 앞면입니다. 물을 분사할 때는 종이가 흥건하게 젖지
　　　않도록 주의해주세요.

03 화판 옆면에 풀을 충분히 발라줍니다.

TIP 화판 옆면에 풀을 바를 때는 가급적 바깥쪽으로 발라주세요.
　　　안쪽 가까이 바르면 차후 그림을 화판에서 떼어낼 때 쉽게 떨어지지 않아 그림이 손상되기도 합니다.

04 화판 위에 젖은 한지의 앞면이 위로 향하게 올리고, 긴 변의 좌우를 붙여줍니다.
　　종이가 찢어지지 않을 정도로만 당겨 붙여주세요.

05 종이가 잘 고정되었다면 짧은 변의 좌우도 붙여주세요.

06 모서리 부분은 접어서 안쪽으로 붙여주거나 건조된 후 가위로 잘라주세요.

3. 아교반수하기

한지는 물을 쉽게 흡수하고 번지는 성질을 가지고 있습니다. 따라서 한지 위에 그림을 그리려면 물의 흡수와 번짐을 막아주는 밑작업이 필요합니다. 이 밑작업을 동양화에서는 '아교반수' 또는 '아교포수'라고 부릅니다.

아교반수 전　　　　아교반수 후

아교반수는 아교와 명반 그리고 뜨거운 물을 정해진 비율로 혼합하여 만든 후, 이를 한지에 고르게 도포하는 작업을 말합니다. 후에 아교반수가 건조되면서 한지의 표면을 코팅하게 됩니다. 눈으로 봤을 때는 아교반수 전후의 차이점이 보이지 않지만, 아교반수 작업을 해준 한지는 물을 쉽게 흡수하지 않기 때문에 채색을 번짐 없이 할 수 있습니다. 게다가 아교반수는 안료의 선명한 발색이 가능하게 해줍니다.

준비물 | 전기포트 또는 주전자, 유리병, 열에 변형이 없는 그릇, 배경붓, 명반, 막대아교(또는 물아교)

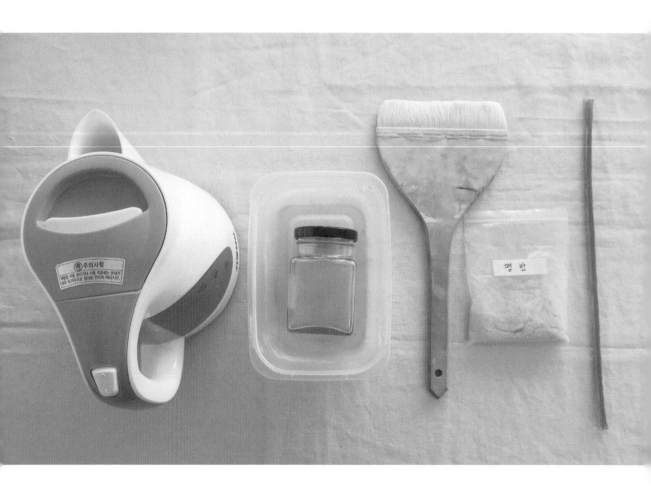

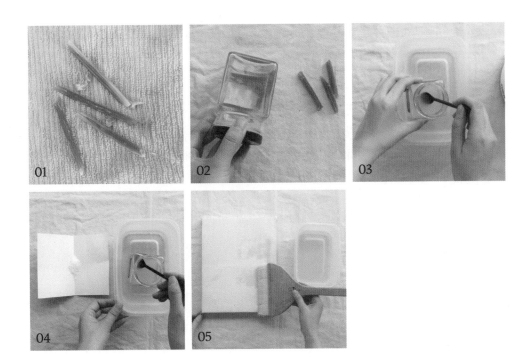

01 막대아교를 사용할 경우 아교를 헝겊에 싸서 부러뜨립니다. 막대아교의 파편이 날카로워 손을 다칠 수 있으므로 반드시 헝겊이나 수건에 싸서 부러뜨려야 합니다.

02 부러뜨린 아교의 절반가량을 유리병에 넣고 물 100ml를 채워줍니다. 막대아교는 반나절가량 물에 불려야 합니다.

03 물을 끓여 빈 그릇에 채우고 아교를 불린 02의 병을 넣고 중탕합니다.

TIP 막대아교 상태에서 바로 끓이지 않고 불린 후에 중탕하는 이유는 처음부터 막대아교를 고온에서 끓이면 아교의 접착력이 떨어지기 때문입니다.

04 중탕으로 아교가 다 녹으면, 용기에 아교액 100ml와 뜨거운 물(70도 가량) 300ml, 명반 2.5~3g을 넣고 혼합하여 아교반수액을 만들어줍니다.

TIP 명반을 넣는 이유는 아교의 부패를 방지하고 아교가 종이에 잘 정착되도록 돕는 역할을 하기 때문입니다.

05 배경붓을 이용하여 종이(한지)에 아교반수액을 고르게 발라준 후 눕혀 놓은 상태로 반나절가량 건조시킵니다.

TIP 비 오는 날은 습도가 높아 건조 속도가 지연되어 반수 효과가 떨어질 수 있습니다. 따라서 비 오는 날에는 아교반수 작업을 하지 않도록 합니다.

4. 아교를 다룰 때 주의할 점

아교반수 시 막대아교의 사용비율
막대아교 사용 비율은 물 800ml(70도 가량의 온수), 막대아교 1개, 명반 5g입니다. 보통 800ml의 반수액은 양이 많기 때문에 앞에서는 이 비율을 절반으로 계산하여 반수액을 만들어 실습하였습니다. 좀 더 소량의 반수액을 만들 경우에도 이 비율대로 나누어 아교와 물, 백반의 양을 조절하면 됩니다.

예전에는 막대아교 1개에 물 1L 비율이 주로 통용되었지만, 최근 막대아교의 중량이 감소하여 물의 양을 800ml로 줄여서 사용하고 있습니다.

아교반수 시 물아교의 사용비율
물아교는 이미 액체 상태이기 때문에 막대아교처럼 물에 불리고 중탕해야 하는 수고로움이 덜합니다. 하지만 물아교는 제품에 따라 점성이 달라서 이에 따른 물의 비율을 다르게 잡아줘야 합니다.
저는 '쿠레타케 오죽 물아교'를 주로 사용하는데, 이 아교로 반수액을 만들 때는 물아교 50ml에 뜨거운 물 100ml, 명반 2g의 비율로 사용합니다.

아교 보관방법과 상한 아교 구별하기
막대아교를 액채 상태로 중탕하고 나면, 시간이 흐름에 따라 서서히 변질되어 상하게 됩니다. 실온에 두었을 경우 여름철에는 하루, 겨울철에는 2일 정도가 지나면 상합니다.
냉장고에 보관한다면 4~5일 정도 사용이 가능합니다.
상한 아교는 처음 중탕했을 때 맡을 수 있는 아교 냄새와는 달리 악취가 나며 색 또한 탁합니다. 또한 액체 상태의 아교는 냉장고에 저온 보관 시 젤리처럼 굳는 현상이 생기는데, 상한 아교는 젤리 형태로 변하지 않습니다. 아교액이 상했다면 악취가 나며 접착력이 떨어지므로 재사용하지 말고 버리는 것이 좋습니다.

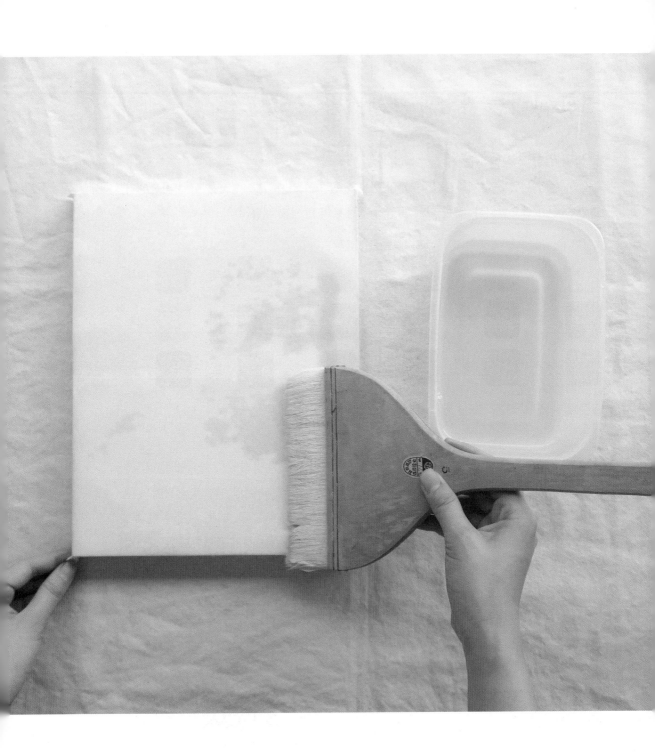

민화 그리는 과정과 채색기법

1. 색의 명칭과 발색

동양화 물감은 일반 수채화 물감과 색의 이름과 발색이 다릅니다. 따라서 이에 익숙해지려면 연습이 필요합니다. 종이 위에 물감을 칠해보며 발색을 해봅시다.

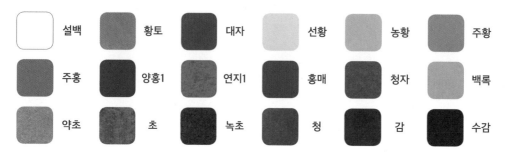

설백	황토	대자	선황	농황	주황
주홍	양홍1	연지1	홍매	청자	백록
약초	초	녹초	청	감	수감

이후 페이지에서는 양홍1, 연지1을 양홍, 연지로 표기하였습니다.

발색을 해보면 동양화 물감은 전체적으로 색이 강렬하며 채도가 상당히 높다는 걸 알 수 있습니다. 따라서 한 가지 색을 단독으로 사용할 경우 그 자체의 색이 예쁘고 선명해도 주변의 색들과 조화롭게 어우러지기가 어렵습니다. 실제 그림을 그릴 때는 색채가 하나하나 돋보이는 것보다 그림 안의 여러 가지 색들이 조화를 이루는 것이 중요합니다. 그러려면 선명하고 강한 색들이 부드러운 색감을 낼 수 있도록 조색하는 과정이 필요합니다. 다만 여러 색을 섞어 색상을 만들 때는 보색 또는 검정과 같은 어두운 색을 섞으면 색이 탁해집니다. 유사하지만 조금 낮은 채도의 색을 섞는 것이 좋습니다. 저는 사용하고자 하는 색에 '황토', '대자', '백록'과 같은 색을 주로 섞어 보다 차분한 색감이 나게 하고 있습니다.

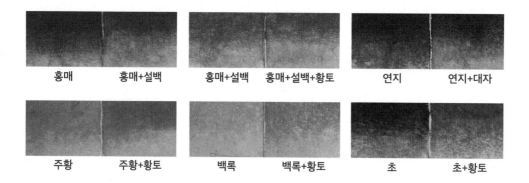

| 홍매 | 홍매+설백 | 홍매+설백 | 홍매+설백+황토 | 연지 | 연지+대자 |
| 주황 | 주황+황토 | 백록 | 백록+황토 | 초 | 초+황토 |

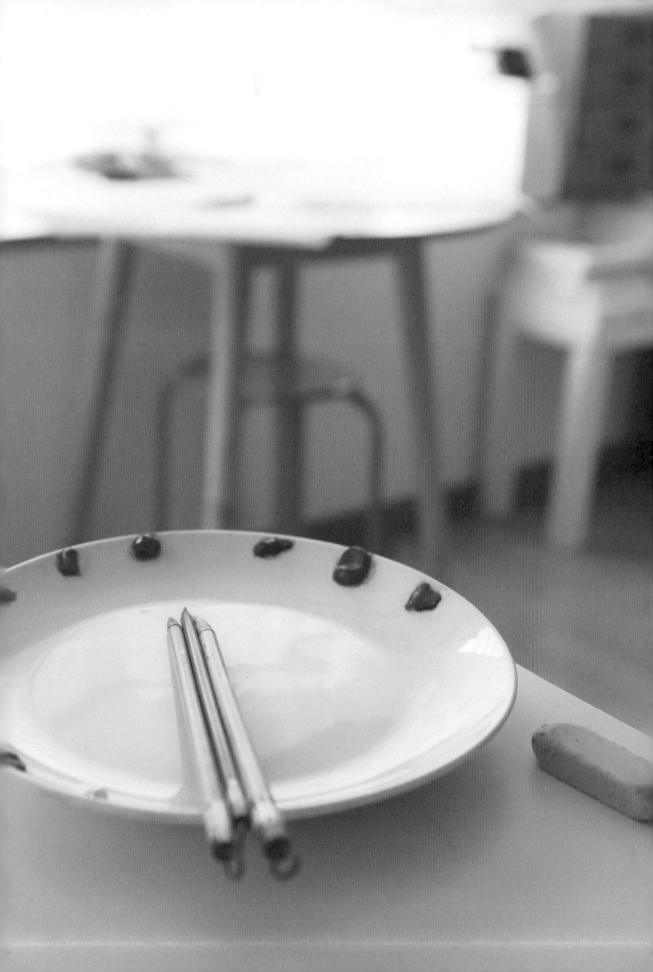

2. 민화를 그리는 과정

다음은 민화를 그리는 순서입니다. 이 책에서 그려볼 민화들은 아래와 같은 과정으로 그리게 됩니다. 지금부터 차근차근 살펴보겠습니다.

01

밑그림 그리기 노루지나 A4 용지에 연필로 밑그림을 그려줍니다.

02-a

전사 밑작업하기 밑그림이 완성되면 종이를 뒤집어 뒷면에 스케치한 부분을 연필로 까맣게 채워줍니다.

02-b

전사하기 화판 위에 한지를 고정시키고 그 위에 밑그림을 그린 노루지를 겹쳐놓은 후 펜으로 꾹꾹 눌러가며 따라 그려줍니다.

02-c

전사확인하기 노루지를 떼어내면 한지 위에 밑그림이 전사된 것을 볼 수 있습니다.

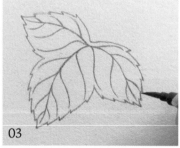

03

보조선 그리기 전사된 밑그림의 윤곽을 흐린 먹물을 붓(세필)에 묻혀 따라 그려줍니다. 보조선은 주로 연한 먹물을 이용하여 그리며 종종 물감으로 그리기도 합니다.

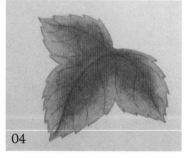

04

채색하기 채색은 초벌 채색, 덧칠, 바림기법을 이용하여 진행합니다. 이 과정은 옆 페이지에서 자세히 다루도록 하겠습니다.

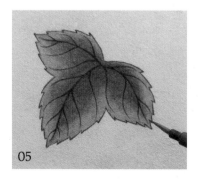

05

마무리선 그리기 채색이 완성되면 다시 세필로 윤곽선을 그려 마무리를 해줍니다. 채색 과정을 거치다 보면 연한 먹으로 그렸던 03의 보조선이 채색에 덮여 부분적으로 지워졌을 것입니다. 이 부분을 다시 한 번 그려 전체적인 윤곽을 다듬는 것입니다.

3. 채색 순서와 바림하는 방법

이번에는 채색 과정과 바림하는 방법에 대해 좀 더 자세히 알아보도록 하겠습니다. 저는 다음과 같은 과정으로 채색을 합니다.

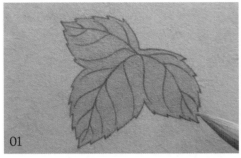

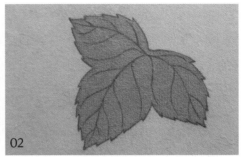

초벌 채색 한 번에 진한 농도로 채색하기보다는 처음에는 물감에 물을 많이 섞어 연하게 채색을 해줍니다. 이 과정을 '밑색을 칠한다'고 표현합니다.

덧칠 초벌이 마른 후 발색이 약하다면 색을 덧칠하여 원하는 발색이 나오도록 해줍니다. 똑같은 색이라도 한 번에 진하게 칠하는 것보다 여러 번 나누어 덧칠하면 색의 깊이와 미묘한 색 변화를 이끌어낼 수 있습니다.

TIP 초벌 채색을 한 후 색을 덧칠할 때는 완전히 마른후에 해야 합니다.

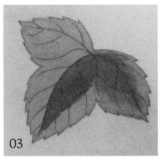

바림하기 바림은 색의 진하기와 연하기를 통해 색의 강약과 깊이감을 나타내는 것으로 채색 과정에서 가장 중요한 기법입니다. 밑색으로 칠했던 색과 그 위에 올라가는 색 사이에 색 차이로 인한 경계가 생기지 않도록 물붓으로 색의 경계 부분을 닦아내어 색이 점차 옅어지게 해주면 되는데요. 색과 색 사이의 경계 부분에 자연스러운 그러데이션을 만들어준다고 생각하면 이해가 쉽습니다. 위 사진을 보면 밑색인 연두색과 그 위에 올라간 녹색과의 경계를 물붓으로 닦아 그러데이션을 만들어 자연스럽게 연결시켜준 것을 확인할 수 있습니다.

그림의 마감과 보관

그림은 습기와 직사광선을 피해서 보관해야 합니다. 습기가 있는 장소에 그림을 두면 곰팡이가 생길 수 있으며, 직사광선은 그림 변색의 원인이 됩니다. 이합지가 아닌 순지에 그림을 그린 경우 그림이 완성된 이후에 배접 과정을 거쳐 그림을 보관합니다. 배접은 그림 뒤에 종이를 한 장 더 덧대어 그림을 그리는 동안 생긴 미세한 주름을 펴주고, 그림의 보존을 용이하도록 돕는 것입니다.

준비물 | 배접지, 화선지, 밀가루풀, 화판, 배경붓 2개, 입구가 넓은 용기, 자, 칼
TIP 배접지가 없는 경우 순지나 일반 한지로 대체 가능합니다.

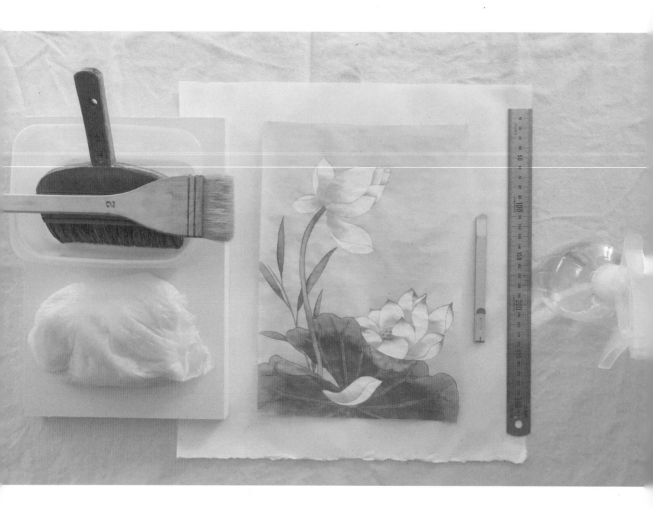

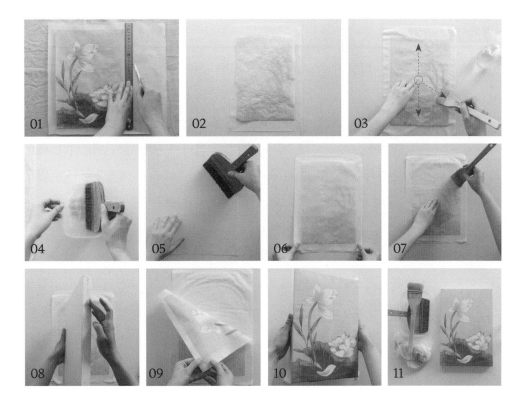

01 그림의 테두리 부분을 잘라 깔끔하게 정리해주고, 배접지는 그림보다 더 큰 면적으로 잘라주세요.

02 바닥에 화선지를 두고 그 위에 그림을 뒤집어 올려주세요.

03 그림 뒷면에 분무기로 물을 뿌려 살짝 적셔준 후, 마른 배경붓으로 문질러 주름이나 굴곡을 평평하게 펴주세요. 붓으로 문지를 때는 중앙에서 외각 방향으로 진행해주세요.

04 용기에 밀가루풀과 물을 잘 섞어 풀어줍니다. 밀가루풀과 물은 1:2 비율로 혼합해주세요.

05 배접지 앞면에 밀가루풀을 발라주세요. 풀을 바를 때도 마찬가지로 중앙에서 외각 방향으로 진행합니다.
TIP 손으로 만져보았을 때 상대적으로 부드러운 면이 앞면입니다.

06 밀가루풀을 바른 배접지를 살포시 들어 최대한 구겨지지 않게 주의하여 뒤집어진 03의 그림 위에 올려주세요. 풀이 묻은 배접지의 면이 그림 뒷면에 접착되도록 해주어야 합니다.

07 마른 붓으로 중앙에서 외곽 방향으로 살살 문질러 주름을 펴준 후, 마른 붓을 세워 붓끝으로 살살 두들겨 기포가 생기지 않도록 붙여주세요.

08 화판 옆면에 밀가루풀을 발라주세요.

09 배접지와 그림이 완전히 접착되면 끝부분부터 그림을 들어 바닥에서 떼어내줍니다.

10 배접지를 붙인 그림을 화판에 붙여주세요. 고정할 때는 종이가 찢어지지 않을 정도로만 팽팽하게 잡아당겨 붙여주세요. 화판의 꼭지점 부분은 접어서 붙여주거나 마른 후 가위로 잘라주세요.

11 배접이 완성되었습니다.

Q&A note

민화를 그리며 생기는 다양한 궁금증에 대한 답변

Q . 배경 채색은 반드시 밑그림을 전사한 후에 해야 하나요?

A . 배경 채색은 밑그림 그리기 전에, 또는 보조선을 그리기 전에 하기도 합니다. 배경 채색은 그림에 초벌 채색을 하기 전에만 해주면 되기 때문이죠. 즉 배경색을 가장 먼저 칠할 수도 있고, 흐린 먹물로 보조선을 그리고 난 후에 칠할 수도 있습니다.

Q . 아교반수가 잘 되었는지 어떻게 확인하나요?

A . 아교와, 백반, 물을 정량에 맞추어 제대로 된 온도로 작업을 한다면 아교반수 작업에 특별한 문제가 생기지 않습니다. 하지만 간혹 아교반수 결과물이 의도와 다르게 나올 수는 있어요. 그럴 때 이를 확인할 수 있는 방법이 있는데요.
아교반수 작업을 한 종이가 완전히 건조되면 분무기로 종이 위에 물을 살짝 분사해보거나 붓끝에 물을 묻혀 살짝 튕겨보세요. 이때 종이 표면에 물방울이 고이지 않고 바로 흡수된다면 아교반수가 약하게 된 것입니다. 반대로 아교반수가 너무 강하게 됐을 경우 물감이 표면에 잘 정착되지 않습니다. 이런 경우에는 배경색을 칠해보면 바로 알 수 있는데요. 물감이 표면에 잘 흡수되지 않고 종이 표면에서 겉돈다면 반수가 너무 강하게 된 것입니다.

Q . 아교반수가 약하게 또는 강하게 되었을 때는 어떻게 해야 하나요?

A . 아교반수가 약하게 됐을 때는 사용했던 아교반수액을 종이에 한 번 더 발라줍니다. 그러면 채색이 번지거나 바림이 잘 안되는 현상을 어느 정도 해결할 수 있습니다. 단, 이때의 아교반수액은 뜨거운 상태보다는 온도가 식은 상태에서 발라주어야 합니다.
반대로 아교반수가 너무 강하게 된 상태라면, 배경붓에 뜨거운 물(70도 가량)을 적셔 한지 표면을 가볍게 닦아줍니다. 완벽한 해결방법은 아니지만 강력한 아교 기운을 어느 정도 닦아낼 수 있습니다. 참고로 이 방법은 채색 단계에 들어가기 이전에 하는 것을 권합니다.

Q . 막대아교는 왜 물에 미리 불린 후 중탕해야 하나요?

A . 막대아교를 물에 불리지 않으면 액체 상태로 만들기가 어렵습니다. 간혹 물에 불리는 단계를 생략하고 고온으로 가열하는 경우가 있는데, 아교의 접착력이 떨어질 뿐만 아니라 물에 불리지 않은 터라 완전한 액체 상태로 용해되지 않을 수 있습니다.

Q. 덧칠을 하거나 바림하다 보면 색이 밀리거나 닦여 나와 얼룩이 생기고 지저분해질 때는 어떻게 해야 하나요?

A. 초벌 채색 단계나 바림 이전 단계에서 채색을 두껍게 했을 때 주로 이런 현상이 나타납니다. 이를 피하려면 바림 이전 단계에서 채색을 할 때 물감에 물을 적당량 섞어 물감 농도가 너무 진하지 않게 조절해주는 것이 중요합니다. 즉 초벌 채색 단계에서는 어느 정도 물기가 있어야 종이에 색이 완전히 스며듭니다. 처음부터 색의 농도를 진하게 칠한다면 종이에 완전히 흡수되지 못하고 종이 표면에 물감이 두껍게 붙어있게 됩니다. 이 상태에서 계속 덧칠을 하다 보면 점점 더 채색이 두꺼워져 물감이 표면에 안착되지 못하고 닦여 나오거나 밀려 얼룩이 생깁니다.

정리하자면 처음 채색을 할 때는 물감의 농도가 너무 진하지 않게 물을 섞어 채색해주고, 덧칠을 할 때는 반드시 채색이 건조된 후에 진행해줍니다. 또한 바림할 때마다 물붓 끝에 묻어나오는 물감을 파지나 휴지에 바로바로 닦아줍니다. 이 과정을 생략할 경우 물붓에 묻어 있는 물감이 그림에 얼룩을 만들 수도 있습니다.

Q. 동양화 물감과 붓 대신 수채화용 물감과 붓을 사용해도 되나요?

A. 수채화용 물감과 붓으로도 어느 정도 비슷하게 그림을 그릴 수는 있습니다. 하지만 기본적으로 동양화 물감과 수채화 물감은 성분이 다르고 그림에서 표현하고자 하는 느낌도 다릅니다. 민화가 물감을 여러 번 덧칠하여 풍부한 색감과 깊이감을 나타내는 그림이라면, 수채화는 가능한 맑고 투명한 느낌을 나타내기 위해 덧칠을 최소화한 그림이에요. 따라서 물감의 발색과 성질에는 차이가 있습니다. 붓 또한 동양화 붓과 수채화 붓의 모(毛)가 다르기 때문에 수채화 도구를 이용하여 그림을 그린다면 결과물에 어느 정도 차이가 생길 수밖에 없습니다.

Q. 재료를 관리하는 방법이 따로 있나요?

A. 사용하지 않는 한지는 비닐이나 통에 넣어 공기와의 접촉을 차단한 상태에서 직사광선과 습기를 피해 보관하는 것이 좋습니다. 물감 역시 사용한 후에는 뚜껑을 잘 닫아서 보관해주세요. 공기와의 접촉이 생기면 쉽게 굳어버려 끝까지 사용하지 못하는 경우가 생깁니다. 붓은 털에 묻어 있는 먹물이나 물감을 깨끗이 세척하여 붓의 머리가 아래로 향하게 비스듬히 눕히거나 붓 털이 아래로 향하도록 걸어서 건조해주세요.

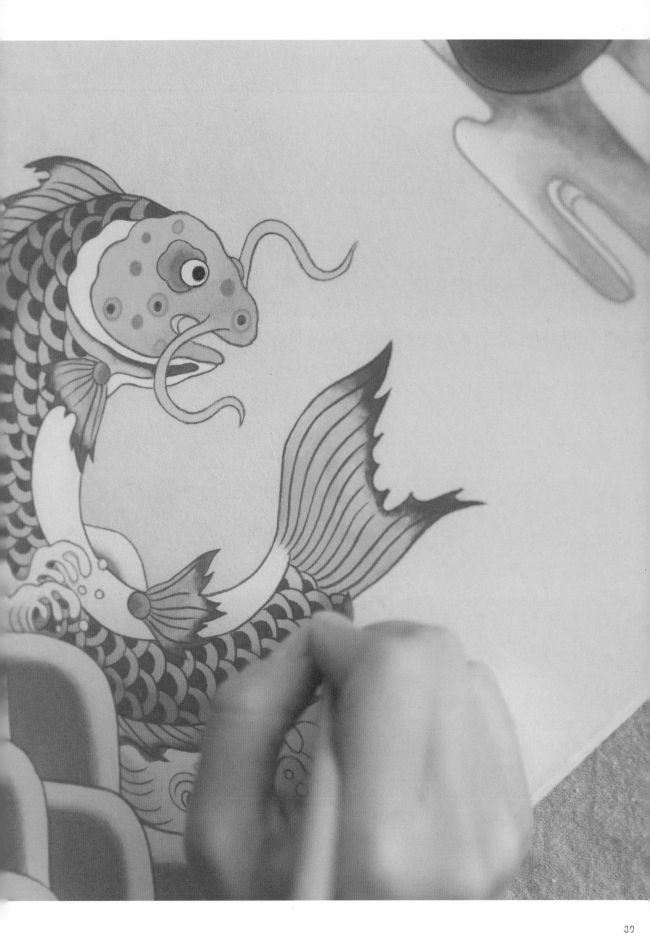

부귀영화의 상징
모란도,

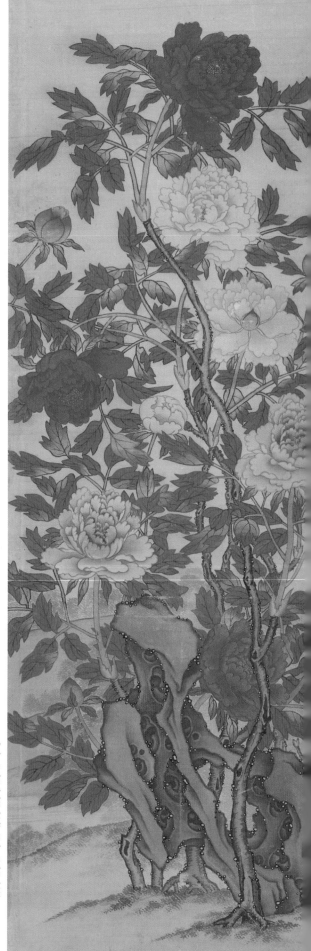

모란은 5월에 피는 꽃으로 풍성하고 아름다운
자태 덕분에 꽃 중의 왕, '화왕'이라는 별명을
가지고 있습니다. 화려한 모습 때문인지 모란도
는 예로부터 부귀영화를 상징하는 꽃으로 여겨
궁중과 민간에서 널리 그려져왔습니다. 모란도
는 단폭의 그림보다는 석모란으로 꾸며진 모란
병풍이 많이 그려졌습니다. 하지만 우리는 처음
그려보는 소재인 만큼 한 송이에 집중하여 작은
모란도를 그려보겠습니다. 부귀영화를 상징하
는 모란을 그려 집안을 장식하거나, 소중한 이
에게 준다면 좋은 선물이 될 것입니다.

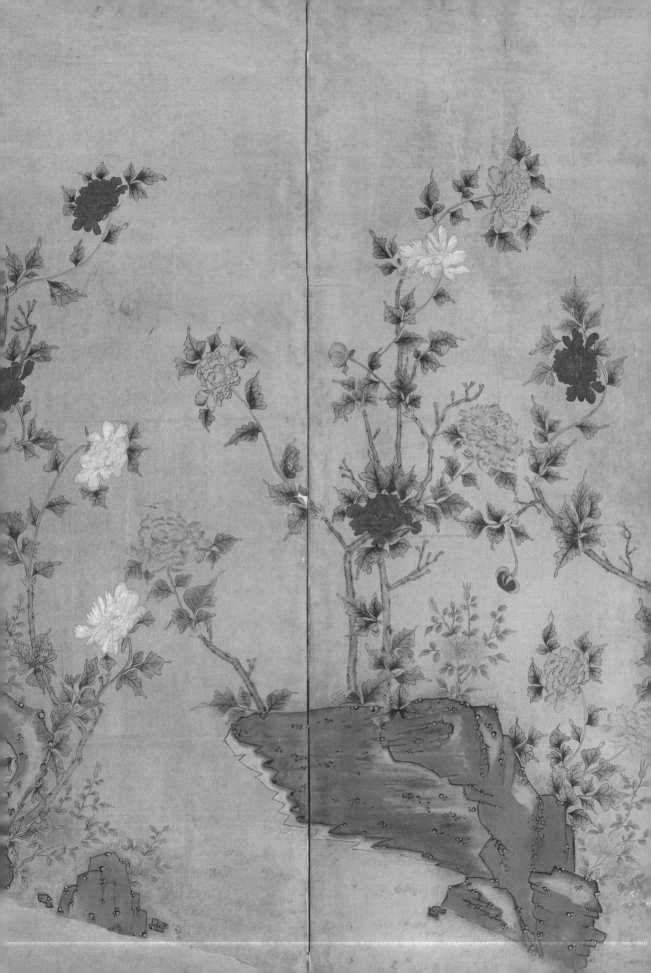

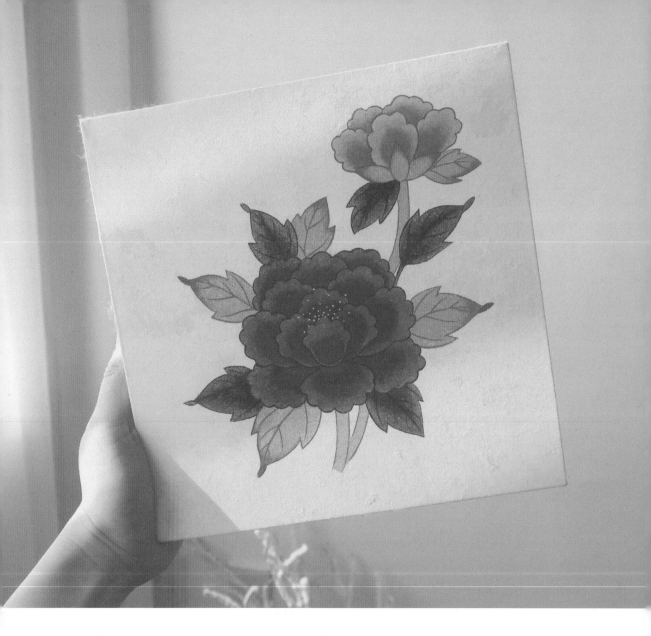

 붉은 모란도

사용색상

| 주홍 | 양홍1 | 황토 | 대자 | 녹초 | 농황 | 감 | 주황 | 백록 |

* 붉은 모란도는
 이합지에 그린 작품입니다.

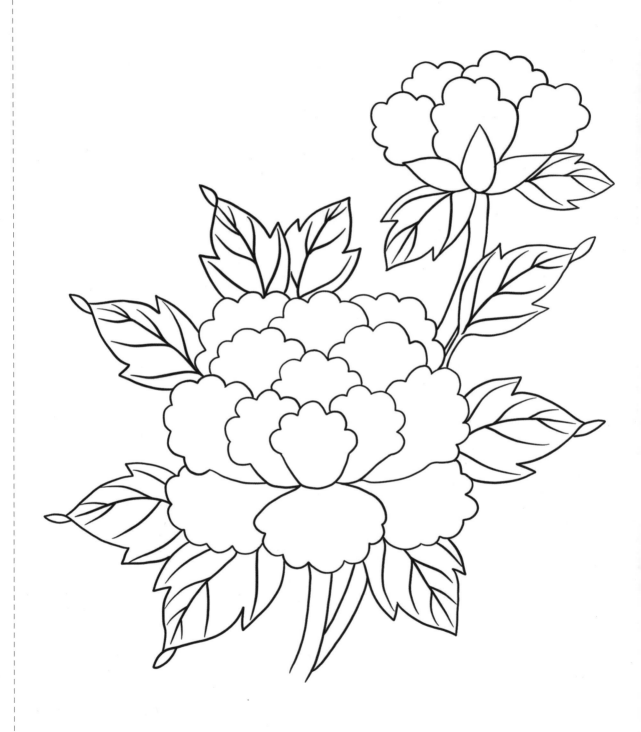

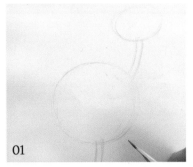

01

원 두 개와 줄기 두 개를 그려 꽃의 크기와 위치를 잡습니다. 큰 원은 중앙에, 작은 타원은 오른쪽 상단에 그려주세요.

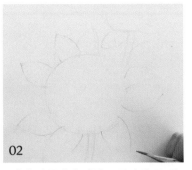

02

이어 나뭇잎의 위치도 중앙의 큰 원 주변을 따라 흐릿하게 잡아줍니다.

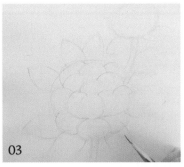

03

꽃 안에 작은 원들을 그려 꽃잎이 들어갈 자리를 표시해주세요. 정중앙에 작은 원을 그리고, 이 원을 기준으로 하나하나 원을 덧붙이며 그립니다.

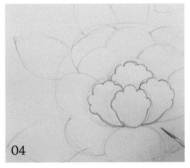

04

꽃잎이 들어가는 자리를 나눈 선을 가이드 삼아 꽃잎을 한 개씩 그려줍니다. 모란의 특징인 꽃잎 위쪽의 굴곡진 선을 꼭 표현해주세요.

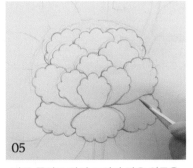

05

다른 꽃잎도 앞서 그렸던 작은 원들을 가이드 삼아 그려줍니다.

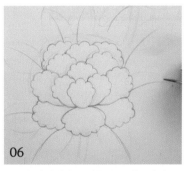

06

모란 잎사귀의 중심축을 그려줍니다. 잎사귀들의 방향과 기울기가 각기 다르므로 중심축을 그려놓으면 보다 쉽게 잎사귀를 그릴 수 있습니다.

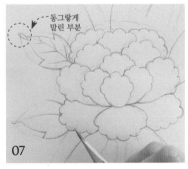

동그랗게 말린 부분

07

잎사귀 중심축을 기준으로 잎의 형태를 그려주세요. 잎사귀 끝 쪽에 동그랗게 말린 부분도 표현해주세요. 잎사귀 중심축은 지우지 말고 중심축에서 뻗어나가는 잎맥을 이어서 그려줍니다.

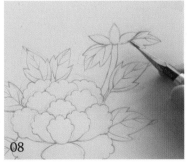

08

같은 방법으로 나머지 잎사귀도 잎맥을 그려줍니다. 오른쪽 상단에 작은 꽃의 꽃받침을 아몬드 모양으로 그려준 후 연결하여 줄기도 그려줍니다.

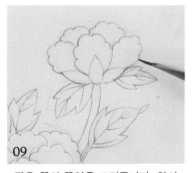

09

작은 꽃의 꽃잎을 그려줍니다. 앞서 꽃잎을 둥글게 나눈 후 꽃잎 형태를 세밀하게 그렸던 것처럼 그리면 보다 쉽게 그릴 수 있습니다.

전사하기

10

밑그림이 완성되면 종이를 뒤집어 뒷면을 4B 연필로 칠해줍니다. 그림이 그려진 부분만 칠해주면 됩니다.

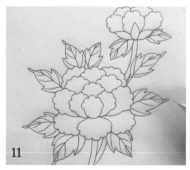

11

그림이 그려질 화판 위의 한지에 밑그림 종이를 고정하고 펜으로 밑그림을 따라 그립니다.

12

전사가 완성되면 밑그림이 그려진 종이는 떼어주세요. 화판 위의 한지에 밑그림이 전사된 모습입니다.

배경칠&보조선 그리기

13

연한 황토색으로 배경색을 칠해줍니다. 배경색을 칠할 때는 물을 많이 섞어 물감의 농도가 너무 진하지 않게 해주세요.

황토 설백

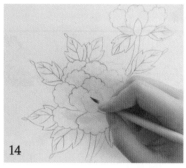

14

배경색이 마르면 세필을 이용하여 연한 먹물로 보조선을 그립니다. 붓끝을 세워주어야 선이 가늘게 그려집니다. 붓을 기울여 그리지 않도록 주의해주세요.

TIP 배경을 칠할 때는 물을 많이 섞어 농도를 흐리게 만들어 주어야 합니다. 그림의 크기가 클 경우에는 물감과 물을 넉넉하게 섞어 배경을 칠하는 도중에 물감이 모자라지 않도록 해주세요.

채색하기

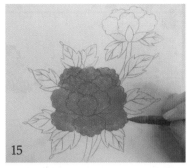

15

중앙의 꽃을 옅은 주황색으로 전체적
으로 채색해줍니다.

주황 황토

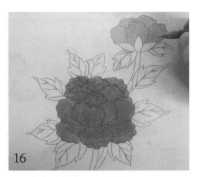

16

상단의 작은 꽃은 노란색으로 채색해
줍니다.

농황 황토

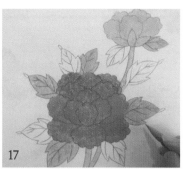

17

잎사귀의 일부와 줄기는 연한 연두색
으로 채색해줍니다.

백록 황토

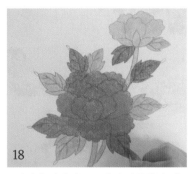

18

나머지 잎사귀는 17에서 사용했던 색
에 녹초를 추가로 섞어 칠해주세요.

17번 색 녹초

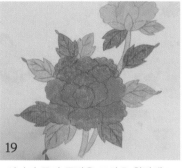

19

잎사귀 끝의 물방울 모양은 황갈색으
로 채색해줍니다.

황토 대자

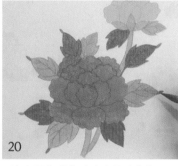

20

위의 초벌 채색 과정이 끝났다면, 15-
19 까지의 과정을 한 번씩 덧칠해 색의
밀도를 높여주세요.

+ Zoom In

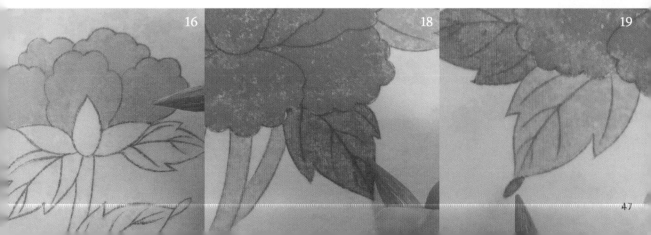

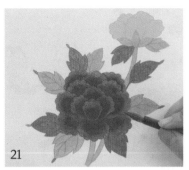

21

채색이 모두 건조되면, 중앙의 꽃잎을
하나씩 채색하여 바림해주세요. 꽃잎 안
쪽부터 채색하고, 채색한 직후 바로 물
붓으로 바림하면 됩니다. 물붓은 항상
촉촉하게 물기를 머금도록 해주세요.

주홍 황토

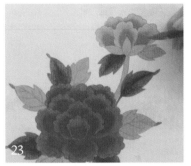

23

옅은 주황색으로 오른쪽 상단 작은
꽃의 꽃잎도 하나씩 채색하여 바림해
주세요.

주황 황토

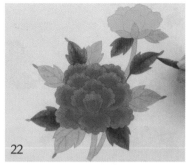

22

짙은 청녹색으로 진한 잎사귀 부분을
바림해줍니다. 잎사귀 면적 중 꽃과
가까운 부분부터 중앙까지 진하게 칠
해준 후 바깥 방향으로 바림하면 됩
니다.

녹초 감

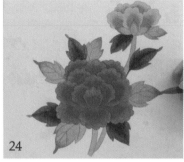

24

황갈색으로 연두색 잎사귀의 끝부분
을 채색해준 후 안쪽 방향으로 바림
해주세요.

대자 황토

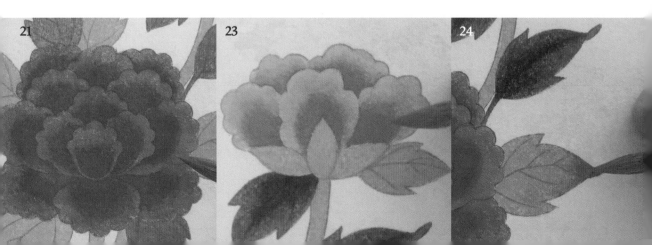

21

23

24

마무리선 그리기

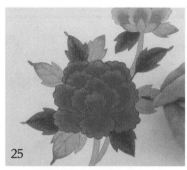

25 세필을 이용하여 다홍색으로 중앙의 꽃잎 윤곽선을 그려줍니다.

주홍 + 양홍(소량) =

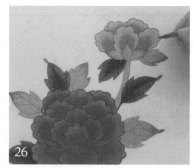

26 오른쪽 상단 작은 꽃잎의 윤곽선도 그려주세요.

주홍 + 황토 =

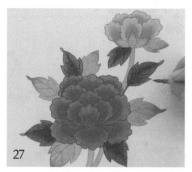

27 청록색으로 진한 잎사귀의 잎맥과 테두리 선을 그려주세요.

녹초 + 감 =

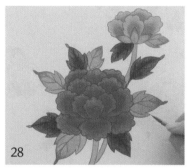

28 남은 연두색 잎사귀와 줄기, 꽃받침은 황갈색으로 윤곽선을 그려줍니다.

대자 + 황토 =

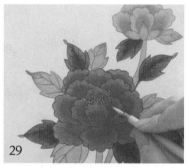

29 붓끝에 농황색 물감을 소량 찍어 꽃 중앙에 꽃가루를 그려주세요. 점을 찍듯 콕콕 찍어주면 됩니다.

농황

Complete 모란꽃이 완성되었습니다.

+ Zoom In

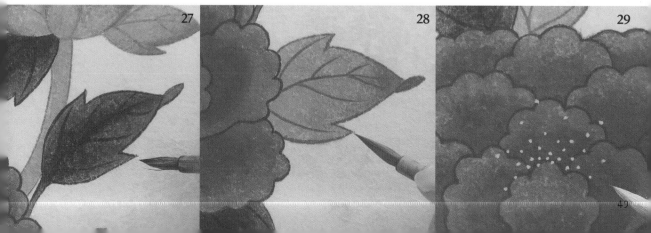

 하얀 모란도

* 하얀 모란도는
 이합지에 그린 작품입니다.

 설백 황토 대자 홍매 백록 녹초 감 수감

밑그림 그리기

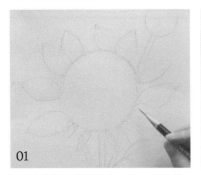

01

종이에 꽃과 잎사귀 줄기의 크기와 위치를 대략적으로 그려주세요.

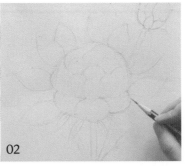

02

꽃 안에 작은 원들을 그려 꽃잎이 들어갈 자리를 연한 연필 선으로 나눠줍니다. 정중앙에서부터 바깥쪽으로 그려주세요. 꽃받침이 그려질 자리도 연하게 형태를 잡아줍니다.

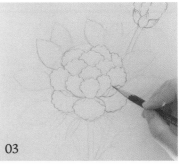

03

꽃잎이 들어갈 자리를 나눈 선을 가이드 삼아 꽃잎을 한 개씩 그려줍니다. 모란의 특징인 꽃잎 위쪽 굴곡진 부분을 꼭 표현해주세요.

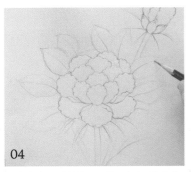

04

잎사귀 중심축을 그려줍니다. 잎사귀의 방향과 기울기가 각기 달라 중심축을 그려놓으면 잎사귀를 그리기가 쉽습니다.

05

잎사귀 중심축을 기준으로 잎사귀 형태를 잡아줍니다. 잎사귀 끝 쪽에 동그랗게 말린 부분도 표현해주세요.

06

잎사귀 중심축에 잎맥도 연결하여 그려줍니다. 잎맥을 그려줄 때는 딱딱한 직선이 아닌 부드러운 곡선으로 그려주세요.

07

줄기 부분을 그려줍니다.

08

모란의 가지를 그려줍니다. 나뭇가지의 꺾어지는 부분은 짧은 선을 연결하여 그려주세요.

09

가지 끝부분의 작은 봉오리들을 그려주세요.

전사하기

10

밑그림이 완성되면 종이를 뒤집어 4B 연필로 뒷면을 칠해줍니다.

11

그림이 그려질 한지 위에 밑그림을 고정시키고 펜으로 밑그림을 따라 그립니다. 그러면 한지 위에 밑그림이 새겨집니다.

배경칠하기

12

배경색을 칠해줍니다. 배경색을 칠할 때는 물을 많이 섞어 흐리게 칠해주세요.

녹초 + 대자 + 수감 =

보조선 그리기

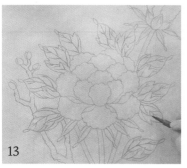

13

배경이 건조된 후에 세필을 사용하여 연한 먹물로 보조선을 그립니다. 붓 끝을 세워주어야 선을 가늘게 그릴 수 있으니 붓을 기울여 잡지 않도록 주의합니다.

채색하기

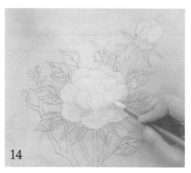

14

흰색으로 꽃의 밑색을 칠해줍니다.

설백

15

연두색으로 잎사귀 뒷면과 줄기 부분을 채색합니다.

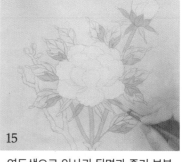

황토 + 백록 =

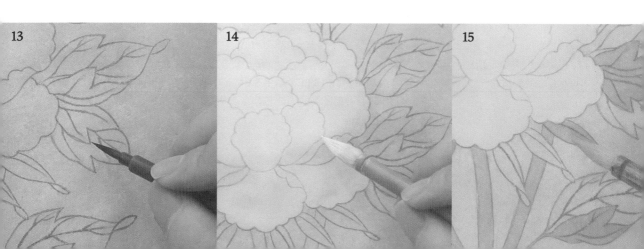

13 **14** **15**

녹색으로 잎사귀 앞면을 채색합니다.

황토 + 백록 + 녹초 =

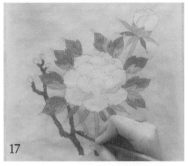

고동색으로 나뭇가지 부분을 채색합니다.

대자 + 수감 =

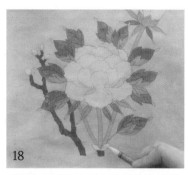

아이보리색으로 봉오리 부분을 채색합니다.

설백 + 황토(소량) =

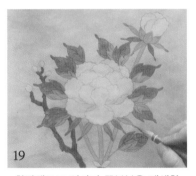

황갈색으로 잎사귀 끝부분을 채색합니다.

황토 + 대자 =

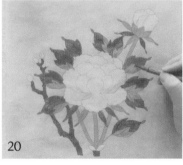

앞서 채색한 과정이 모두 건조되면, 14-19의 단계를 한 번씩 덧칠하여 발색을 높여줍니다.

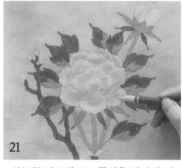

차분한 민트색으로 꽃잎을 하나씩 안쪽부터 채색하여 바림해주세요.

설백 + 황토 + 백록 + 대자(소량) =

＋ Zoom In

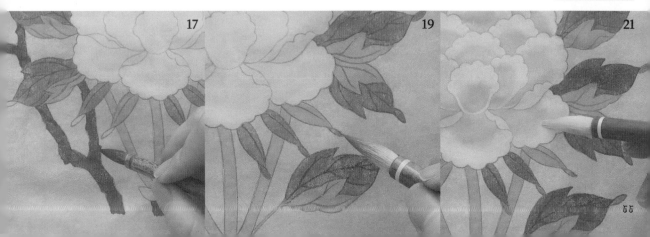

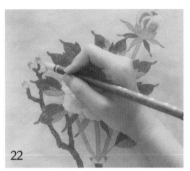

22

분홍색으로 오른쪽 상단의 작은 꽃잎과 봉오리 부분을 채색한 후 바림해줍니다.

설백 + 홍매 + 황토(소량) =

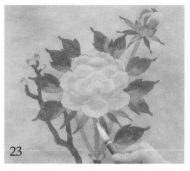

23

황갈색으로 잎사귀 뒷면의 끝부분과 꽃이 달린 줄기 부분을 채색한 후 바림해주세요.

황토 + 대자 =

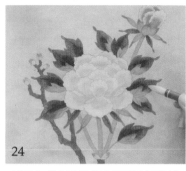

24

짙은 녹색으로 잎사귀 앞면의 중심 부분을 하나씩 채색 후 바림해주세요.

녹초 + 감 =

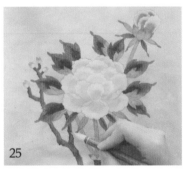

25

17에서 만들었던 고동색보다 수감을 조금 더 섞은 짙은 고동색으로 나뭇가지 부분을 채색 후 바림해주세요. 평평한 부분보다는 울퉁불퉁한 부분과 꺾이는 부분을 주로 채색 후 바림하면 됩니다.

대자 + 수감 =

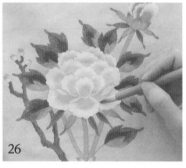

26

흰색으로 꽃잎 끝부분을 채색 후 바림해줍니다. 방향은 바깥쪽에서 안쪽으로 하면 됩니다.

설백

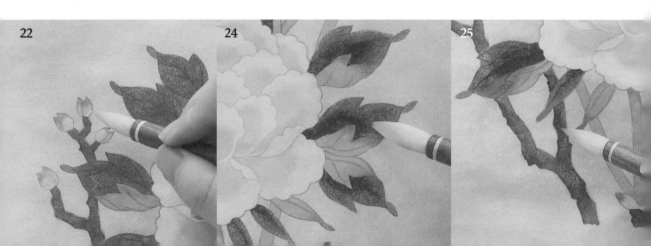

22

24

25

마무리선 그리기

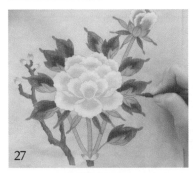

27

황갈색으로 줄기, 꽃받침, 잎사귀 뒷면의 잎맥과 윤곽선을 그려줍니다.

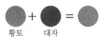

황토 + 대자 =

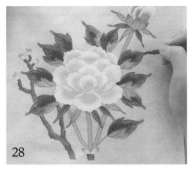

28

짙은 녹색으로 잎사귀 앞면의 잎맥과 윤곽선을 그려줍니다.

녹초 + 수감 =

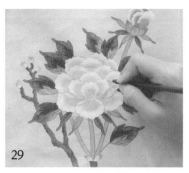

29

21과 같은 민트색으로 가운데 꽃잎의 윤곽선을 그려줍니다.

설백 + 황토 + 백록 + 대자(소량) =

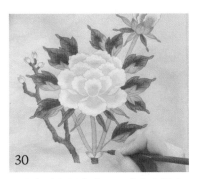

30

22와 같은 분홍색으로 상단의 꽃과 꽃봉오리의 윤곽선을 그려줍니다.

설백 + 홍매 + 황토(소량) =

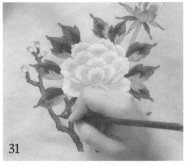

31

25에서 사용했던 짙은 고동색으로 가지 부분의 윤곽선을 그려줍니다. 가지가 꺾이는 부분과 굴곡진 부분은 선을 약간 두껍게 그려주세요.

대자 + 수감 =

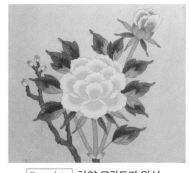

Complete 하얀 모란도가 완성되었습니다.

+ Zoom In

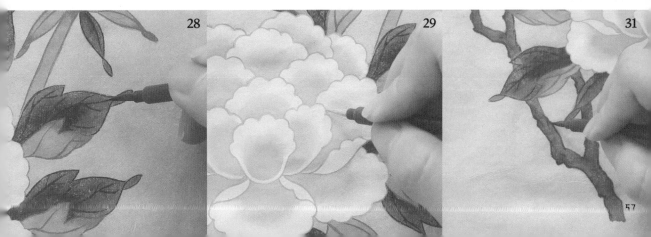

28 29 31

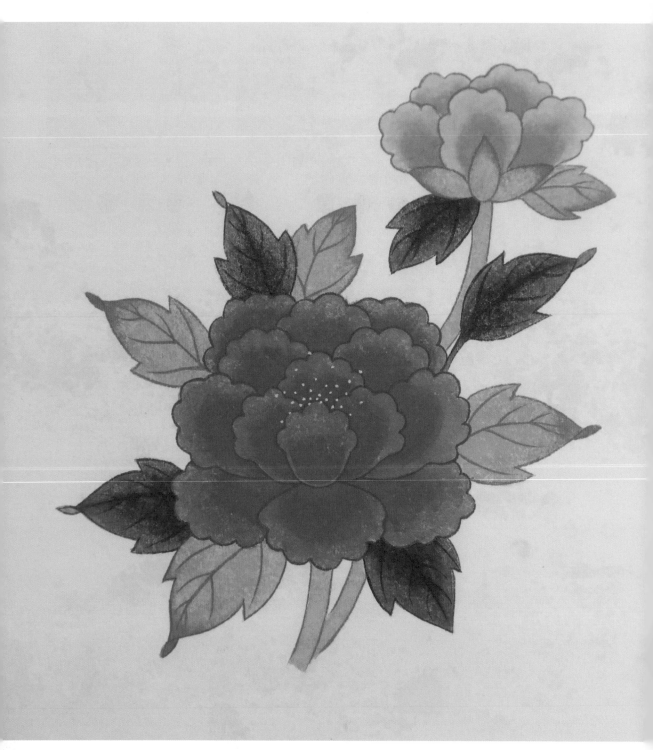

〈붉은 모란도〉 완성 모습

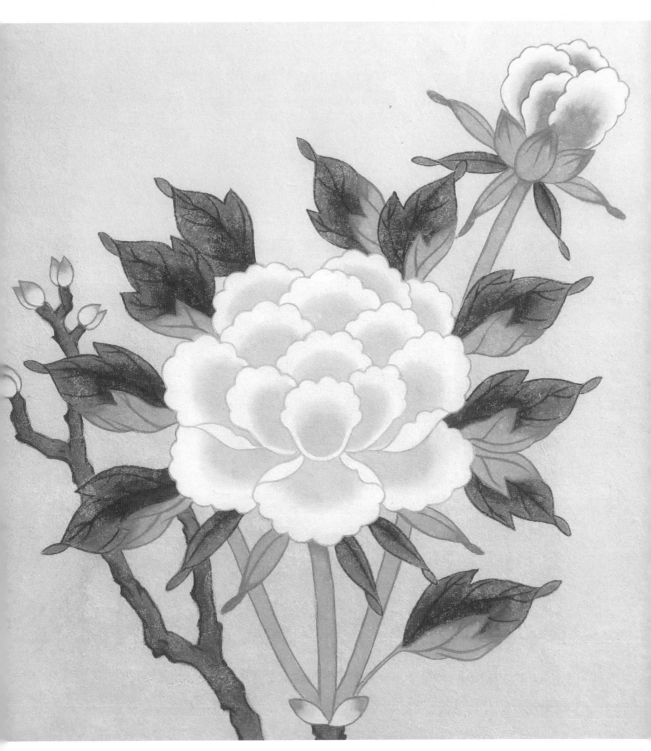

〈하얀 모란도〉 완성 모습

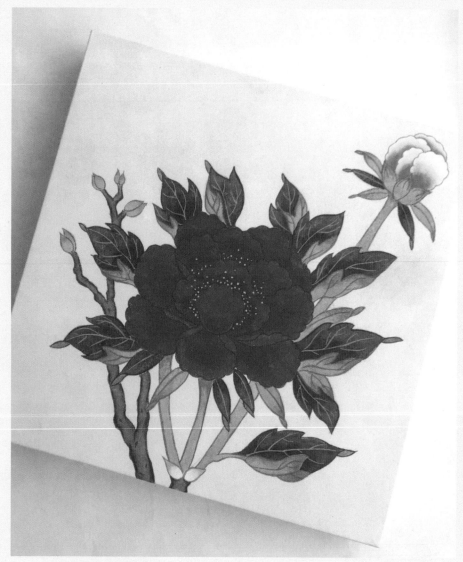

그린이 | 선에스더

ONE POINT LESSON

붉은 모란도를 그린 작품입니다. 이 작품처럼 모란꽃의 색감을 바꾸어 그리면 같은 도안
으로도 다른 느낌의 모란도를 그릴 수 있습니다. 붉은색, 자주색, 노란색, 분홍색 등 원하
는 색으로 모란도를 완성해보세요.

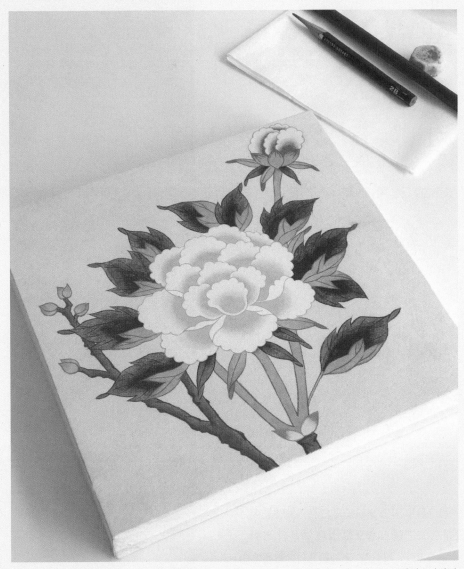

그린이 | 나하나

ONE POINT LESSON

이 책의 예시 작품으로 나온 하얀 모란도를 그린 작품니다. 모란도는 대개 처음 그리게
되는 민화의 소재입니다. 그래서 의욕이 앞서 채색을 두텁고 진하게 칠하는 경우가 생깁
니다. 이 그림은 그런 점을 염두에 두고 그렸기 때문에 꽃과 잎사귀의 채색을 은은하게
잘 표현했습니다.

연화도, 청렴함의 상징

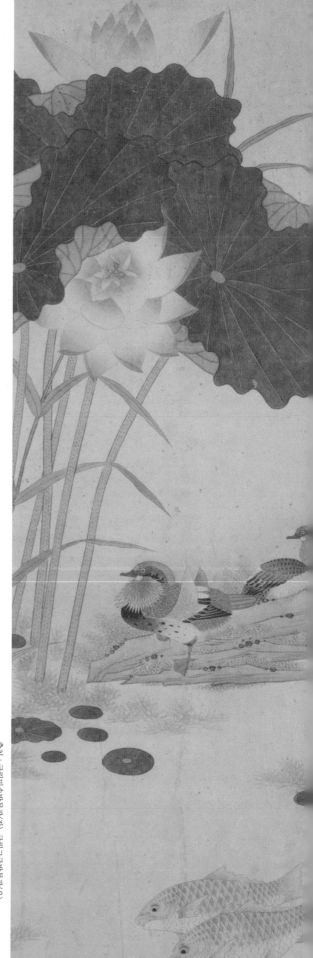

출처 : 국립민속박물관(좌), 국립고궁박물관(우)

연꽃은 여름 내내 피고 지는 꽃으로, 흙탕물에서도 깨끗하고 고귀한 모습으로 꽃을 피운다 하여 세속에 물들지 않는 청렴한 군자의 모습에 비유됩니다. 이러한 상징으로 모란이 '꽃의 왕'이라면, 연꽃은 '군자의 꽃'으로 불리며 동양화의 소재로 널리 그려졌습니다.

특히 연못에서 피는 꽃이라서 물가에서 흔히 볼수 있는 물총새와 오리와 같은 작은 새, 그리고 갈대와 같은 소재와 함께 그려지기도 하는데요. 이런 특징을 살려 다양한 소재와 함께 연화도를 그려보겠습니다.

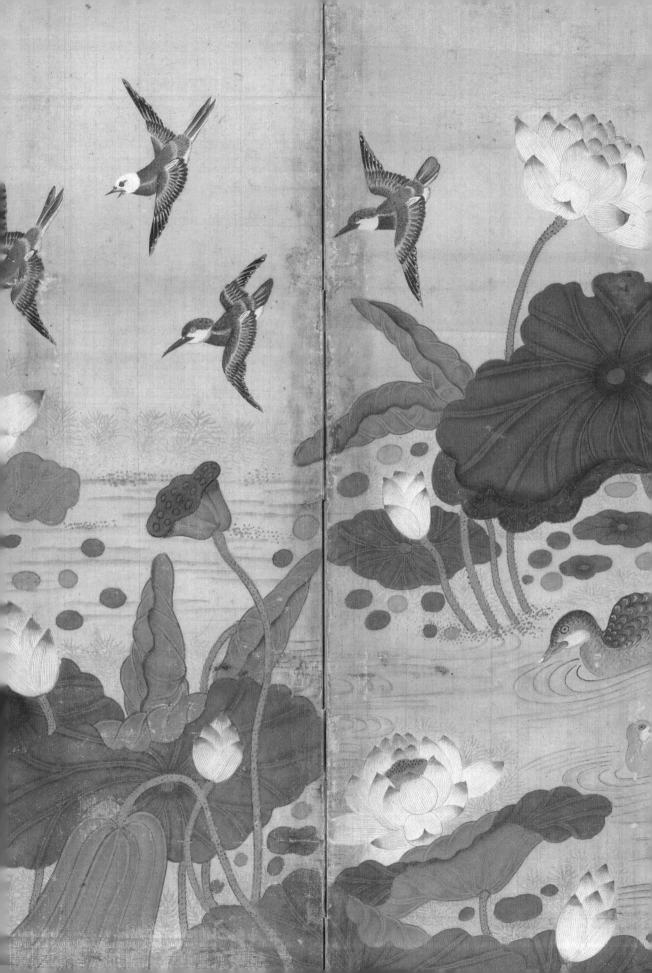

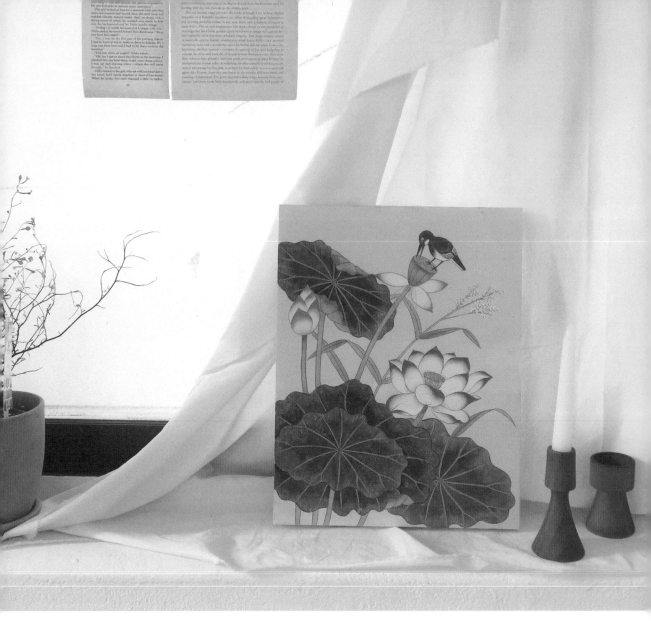

물총새가 있는 연화도

──────── 사용색상 ────────

| 설백 | 황토 | 대자 | 선황 | 농황 | 양홍 | 홍매 |

| 백록 | 초 | 녹초 | 청 | 감 | 수감 |

* 물총새가 있는 연화도는
 이합지에 그린 작품입니다.

01

먼저 연한 황토색으로 배경의 밑색을
전체적으로 칠해줍니다. 이후 건조되
기 전에 연한 하늘색으로 하단 부분
을 칠해줍니다.

황토 설백 배경색(1) / 청 백록 배경색(2)

TIP 배경색이 마르기 전에 포인트가
되는 배경색을 칠해주면, 색이 한지에
부드럽게 흡수되며 아주 은은한 그러데
이션 효과를 낼 수 있습니다.

보조선 그리기

02

배경이 건조된 후 세필을 사용하여
보조선을 그립니다.

채색하기

03

흰색으로 꽃의 밑색과 물총새의 배를
칠해줍니다.

설백

04

연밥과 줄기 부분, 갈대잎의 앞면을
연한 연두색으로 칠해줍니다.

황토 백록

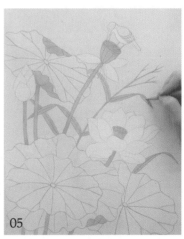

05

앞에서 만든 연두색에 황토를 더 섞어 조
금 더 노란 느낌의 연두색으로 연잎의 뒤
집어진 부분과 갈대잎의 뒷면을 채색해
주세요.

황토 백록 황토(추가)

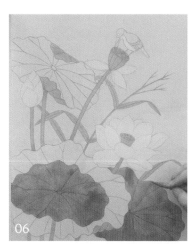

06

녹색으로 하단의 연잎 두 개를 칠해줍니다. 연잎처럼 넓은 면적을 채색할 때는 물감 얼룩이 생기기 쉽습니다. 잎맥과 잎맥 사이의 면적을 분할하여 하나씩 칠해주세요.

녹초 황토(소량)

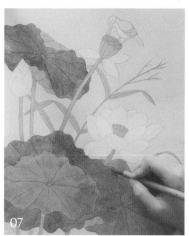

07

청녹색으로 나머지 연잎의 앞면을 칠해주세요.

녹초 감(소량)

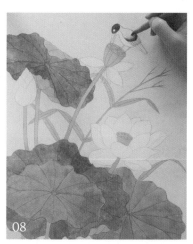

08

청색으로 물총새의 머리를 채색하고, 등은 끝쪽을 채색한 후 바림해주세요.

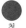

청

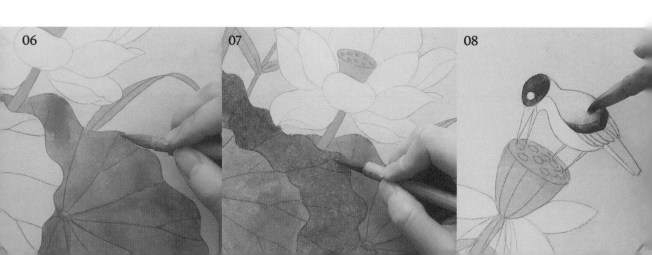

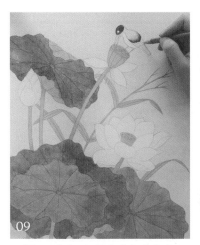

09

연한 노란색으로 물총새의 날개 끝부
분을 채색해줍니다.

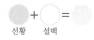

선황 설백

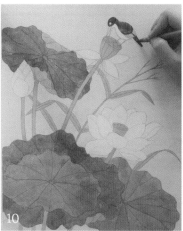

10

밝은 녹색으로 물총새의 등과 꼬리 부
분을 칠해주세요.

초 감

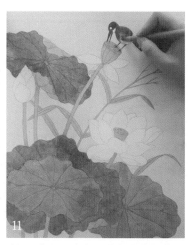

11

붉은 색으로 새의 부리와 다리를 칠해
주고, 목부터 가슴 부분까지 채색한 후
깨끗한 물붓으로 바림해주세요.

양홍 황토(소량)

12

전체적으로 초벌 채색이 마무리되었다
면, 채색이 부족한 부분을 한 번씩 덧
칠해주세요. 저는 3~7 까지의 과정을
한 번씩 덧칠해 주었습니다.

➕ Zoom In

09

10

11

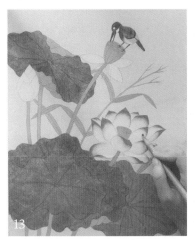

13

핑크색으로 연꽃잎 끝부분부터 채색하여 안쪽 방향으로 바림해주세요.

홍매 설백 황토(약간)

TIP 홍매는 우리가 흔히 생각하는 핫핑크와 비슷한 색입니다. 채도가 상당히 높으니, 소량의 황토색을 섞어 채도를 조금 낮춰주세요.

14

13에서 만든 핑크색에 흰색을 더 섞어 연한 핑크색으로 만든 후 나머지 꽃잎 부분을 바림해주세요.

13번 색 설백(추가)

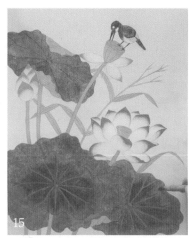

15

짙은 녹색으로 그림 하단 연잎을 바림해주세요. 안쪽부터 채색한 후 외곽 방향으로 바림하면 됩니다.

녹초 수감

TIP 연잎의 면적이 넓기 때문에 한 번에 매끄럽게 바림하기가 부담스러울 수 있어요. 이때는 잎맥과 잎맥 사이를 한 조각이라고 생각하고, 한 조각씩 차례대로 채색하고 바림하는 것을 반복해줍니다.

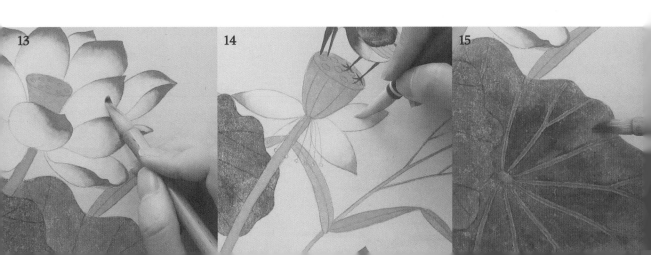

13

14

15

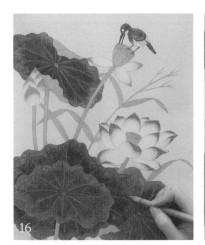

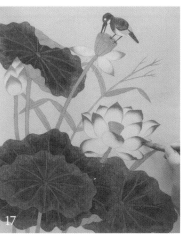

짙은 청녹색으로 나머지 연잎도 위와
같은 방법으로 바림해주세요.

녹초 　 감 　 수감

흰색으로 꽃잎 안쪽을 한 번씩 더 채
색한 후 바림해주세요.

설백

갈색으로 뒤집어진 연잎의 가장자리
와 꽃의 줄기가 시작되는 부분, 연밥
의 옆면을 바림해주세요.

대자 　 황토

➕ Zoom In

16 17 18

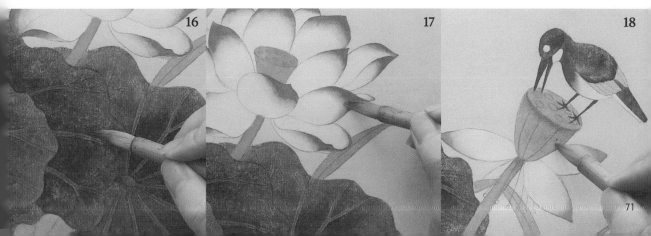

진한 연두색으로 갈대잎의 안쪽과 연밥의 하단 부분을 바림합니다.

초 황토(소량)

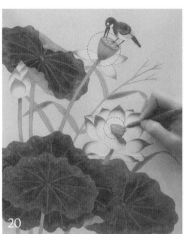

민트색으로 연밥 윗면의 작은 원 부분을 칠해주세요.

백록 설백

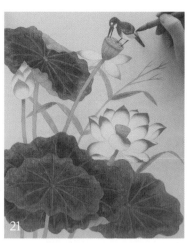

짙은 노란색으로 물총새 날개 끝 쪽을 바림해주세요.

농황 황토

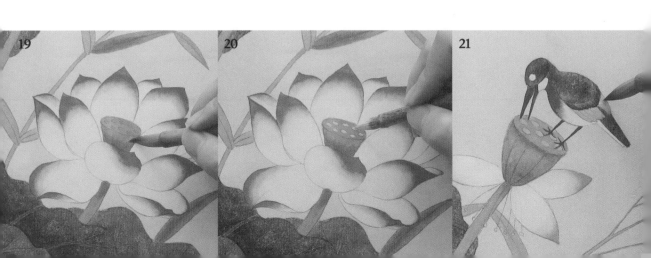

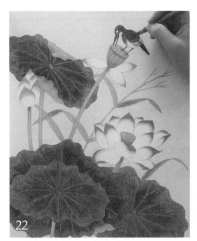

22

10에서 칠했던 밝은 녹색으로 물총새
의 등과 꼬리 부분을 한 번 더 칠해주
세요.

초　　　감

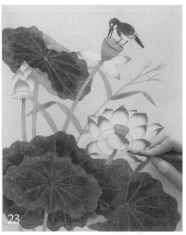

23

연꽃 아랫부분의 꽃잎 안쪽을 연한
연두색으로 채색 후 바림해주세요.

초　황토(소량)　설백

+ Zoom In

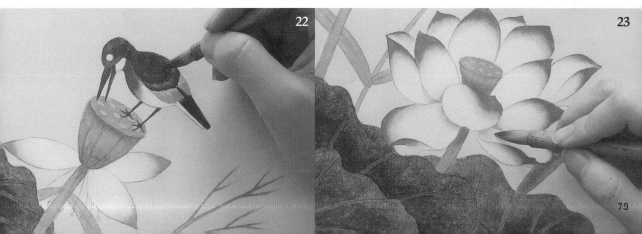

22

23

마무리선 그리기

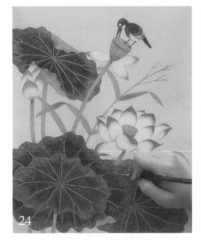

24 세필을 이용하여 밝은 민트색으로 연
잎 앞면의 잎맥을 그려주세요.

백록 + 설백 =

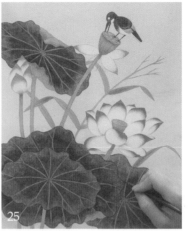

25 짙은 녹색으로 연잎의 윤곽선을 그려
주세요.

녹초 + 수감 =

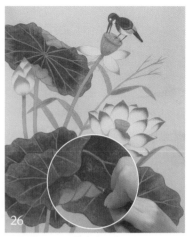

26 황갈색으로 연잎 뒷면의 윤곽선을 그
려주세요.

대자 + 황토 =

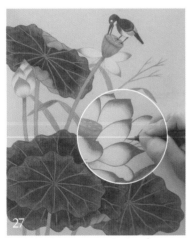

27 핑크색으로 연꽃잎 윤곽선을 그려주
세요.

홍매 + 설백 + 황토(소량) =

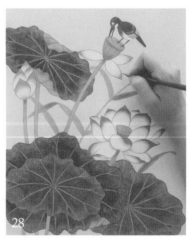

28 연한 핑크색으로 나머지 꽃잎의 윤곽
선을 그려주세요.

설백(추가) =

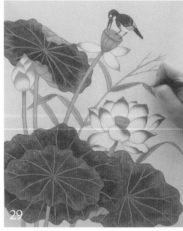

29 연한 녹색으로 줄기와 연밥, 갈대 부
분의 윤곽선을 그려주세요.

녹초 + 황토 =

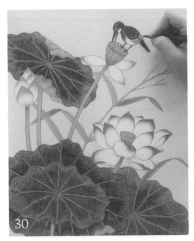

30

검정색으로 물총새의 윤곽선과 눈동
자를 그려주세요.

대자　수감

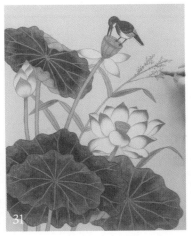

31

27의 색에 물을 섞어 농도를 흐리게 만
든 후, 갈대 부분에 점을 찍듯 표현해주
세요.

홍매　설백　황토(소량)

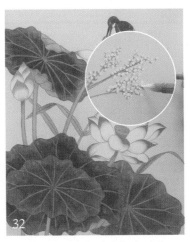

32

흰색으로 31에서 찍었던 점 위에 포
개지게 점을 찍어주세요.

설백

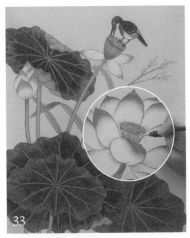

33

연노란색으로 연꽃의 수술과 꽃가루
를 그려주세요. 연밥 주변으로 점을
찍고 얇은 선으로 연결해주면 됩니다.

선황　설백

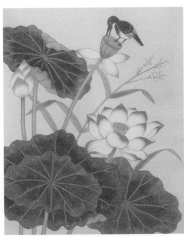

Complete 물총새가 있는 연화도가
완성되었습니다.

75

여백을 살린 연화도

──── 사용색상 ────

| 설백 | 황토 | 대자 | 선황 | 홍매 |
| 백록 | 초 | 녹초 | 감 | 수감 |

* 여백을 살린 연화도는 순지에 그린 작품입니다.

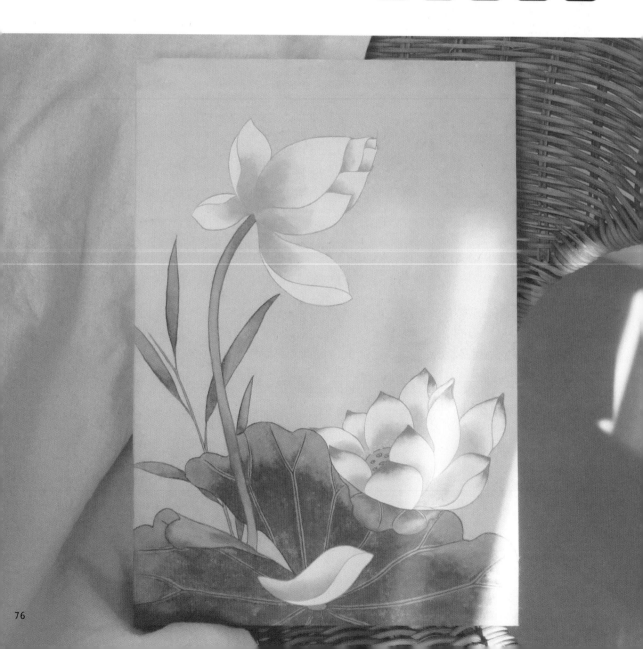

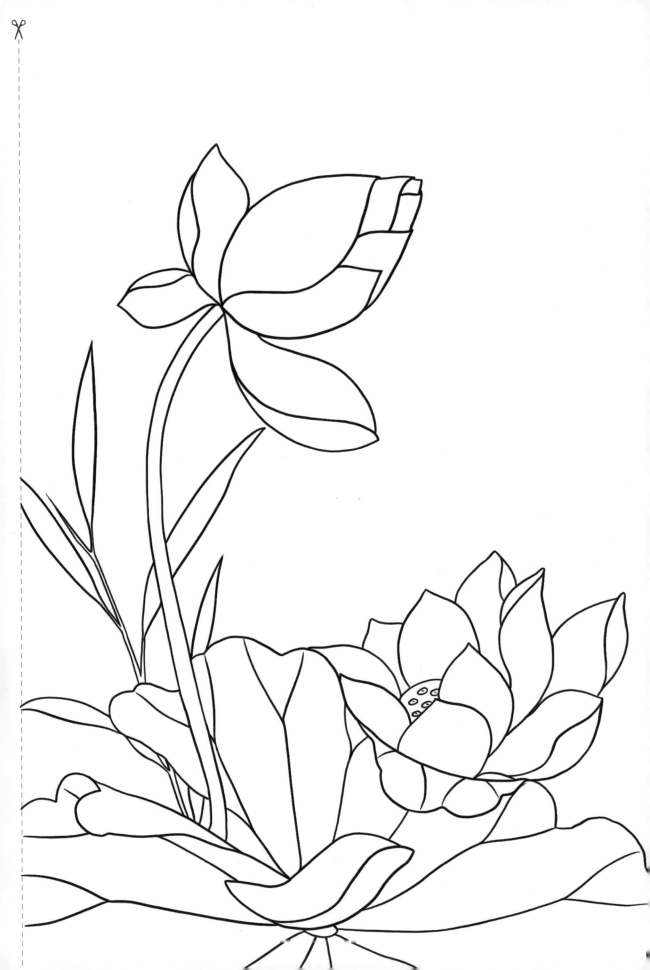

배경칠하기

01

연한 황갈색으로 배경을 전체적으로
칠해줍니다.

황토　　대자(소량)

보조선 그리기

02

배경이 건조된 후에 세필을 사용하여
보조선을 그립니다.

채색하기

03

흰색으로 연꽃의 밑색을 채색해줍니
다.

설백

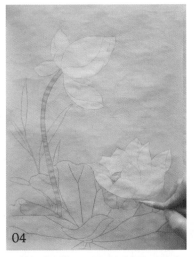

04

연한 연두색으로 줄기 부분과 연잎의
뒷면, 연꽃 중심 부분을 채색해주세요.

황토　　백록

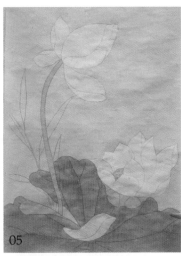

05

4의 색에 녹초를 더 섞은 녹색으로 연
잎의 앞면을 채색해주세요.

4의 색　　녹초

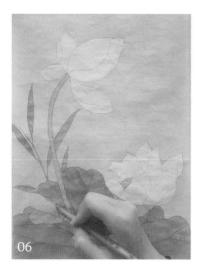

연한 올리브색으로 갈대잎을 채색해
주세요.

황토 녹초(소량)

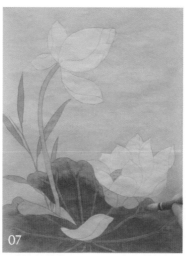

짙은 녹색으로 연잎 앞면을 채색 후
바림해주세요.

초 감

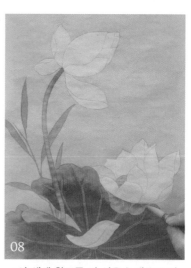

7의 색에 황토를 더 섞은 녹색으로 연
잎 뒷면과 줄기 부분을 채색 후 바림
해주세요.

7의 색 황토

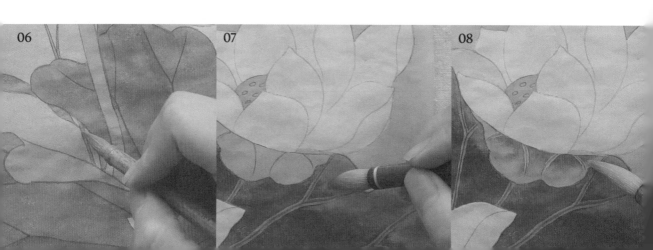

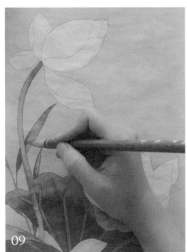

09

8과 같은 색으로 갈대 잎사귀도 채색
후 바림해주세요.

8의 색

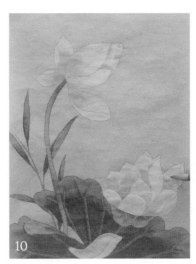

10

밝은 민트색으로 연꽃잎 안쪽을 바림
해주세요.

백록 황토 설백

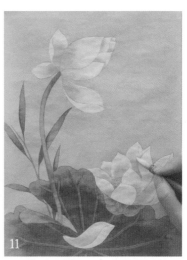

11

흰색으로 꽃잎의 흰 부분을 한 번씩
더 바림해서 환한 느낌을 내주세요.

+ Zoom In

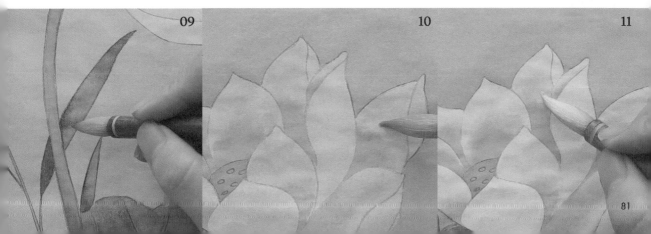

09 10 11

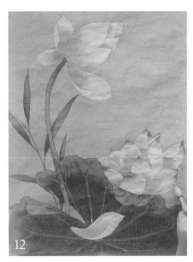

12

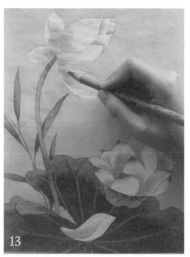

13

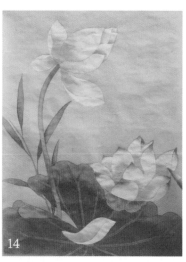

14

핑크색으로 꽃잎 끝 부분을 바림해주
세요.

홍매 설백 황토(소량)

조금 더 선명한 민트색으로 하단 연
꽃 중심 부분의 작은 원을 채색해주
세요. 이어서 상단 연꽃잎 안쪽과 떨
어진 꽃잎의 안쪽을 채색 후 바림해
주세요. 10에서 바림했던 면적보다
조금 더 적은 면적을 채색 후 바림해
주면 됩니다.

백록 초 설백

흰색으로 꽃잎의 흰 부분을 한 번씩
더 채색 후 바림해주세요.

설백

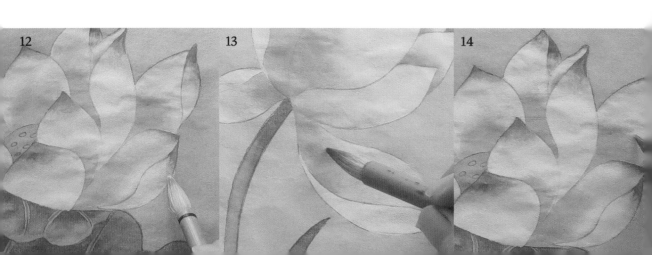

마무리선 그리기

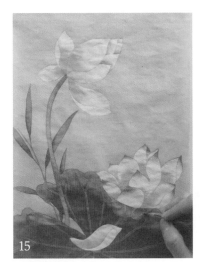

15

황갈색으로 연잎 뒷면의 가장자리를
바림해주세요.

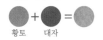

황토 대자

16

짙은 녹색으로 연잎 부분의 윤곽선을
그려주세요.

녹초 수감

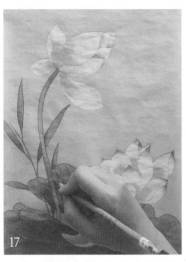

17

조금 더 밝은 녹색으로 줄기와 갈대
잎의 윤곽선을 그려줍니다.

녹초 황토

➕ Zoom In

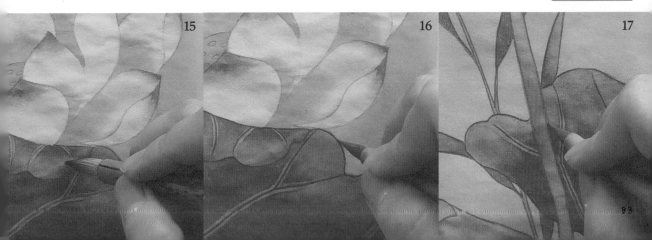

15 16 17

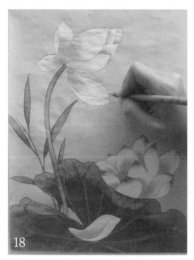

18

밝은 민트색으로 상단의 흰 연꽃과
연잎 위에 떨어진 꽃잎의 윤곽선을
그려주세요. (10의 색과 동일)

백록 + 황토 + 설백 =

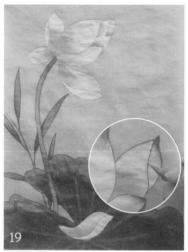

19

핑크색으로 하단에 있는 연꽃의 윤곽
선을 그려주세요. (12의 색과 동일)

홍매 + 설백 + 황토(소량) =

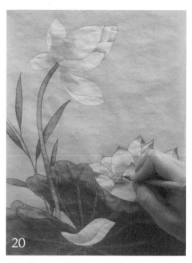

20

녹색으로 연밥의 윤곽선을 그려주세
요. (17의 색과 동일)

녹초 + 황토 =

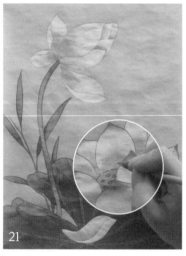

21

밝은 노란색으로 연밥 주변에 꽃가루
를 찍어주세요.

선황 + 황토 =

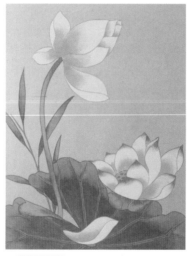

Complete 여백이 있는 연화도가
완성되었습니다.

84

예제로 배우는 민화

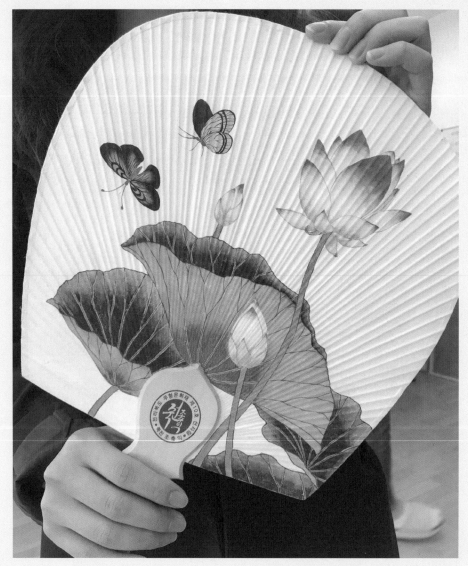

그린이 | 이은미

ONE POINT LESSON

부채 위에 한 쌍의 나비를 함께 그린 연화도입니다. 연꽃잎 안쪽에 연두색으로 바림을 넣어, 이제 막 꽃봉오리를 틔우기 시작한 듯 초여름의 싱그러운 느낌을 주었습니다. 부채에 그릴 때는 부채살이 지나가는 부분에 굴곡이 있기 때문에 평평한 한지에 그릴 때보다 좀 더 신경써서 그려주어야 합니다.

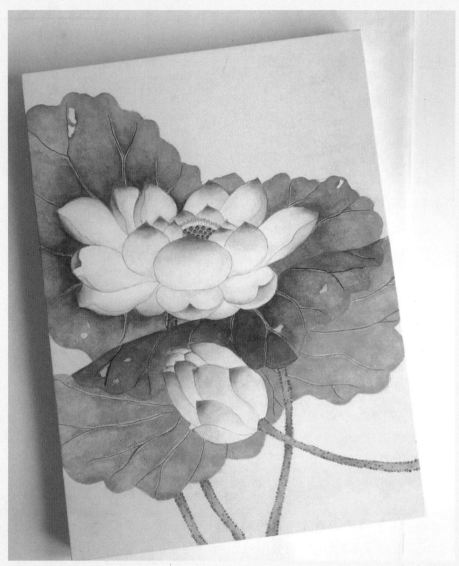

그린이 | 진경희

ONE POINT LESSON

조선 후기 화가 신명연의 작품을 따라 그린 그림입니다. 만개한 연꽃의 동글동글한 형태
와 따뜻한 색감이 편안한 느낌을 줍니다. 연꽃잎을 표현할 때 끝 쪽을 연한 분홍색과 진한
분홍색으로 두 번에 걸쳐 바림을 해주어 실제 연꽃의 꽃잎과도 같은 포근한 색감을 느
끼게 했습니다. 연잎도 군데군데 연두색과 황갈색으로 바림을 해주어 연잎의 색감을 잘
표현했습니다.

소과도, 행운과 부의 상징

소과도는 작은 과일을 그린 그림입니다. 주로 복숭아나 석류, 포도와 같은 과일을 그릇에 담아 그리기도 하는데요. 소과도에 그려지는 과일은 유독 석류와 포도처럼 씨앗이 많은 과일들입니다. 이는 부와 행운, 자손의 번창을 의미합니다. 이 외에도 수박은 '수복(壽福)'과 발음이 비슷하여 장수와 복을 상징하며, 십장생에 등장하는 복숭아 또한 장수를 상징합니다. 소과도에서 그려지는 과일은 재미있는 상징이 담겨있기도 하고, 색감과 형태가 다채롭기 때문에 다양하게 그려볼 수 있습니다.

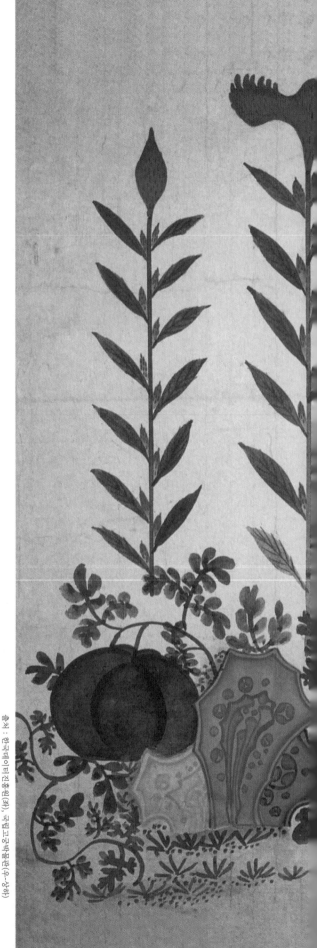

출처 : 한국데이터진흥원(좌), 국립고궁박물관(우·상하)

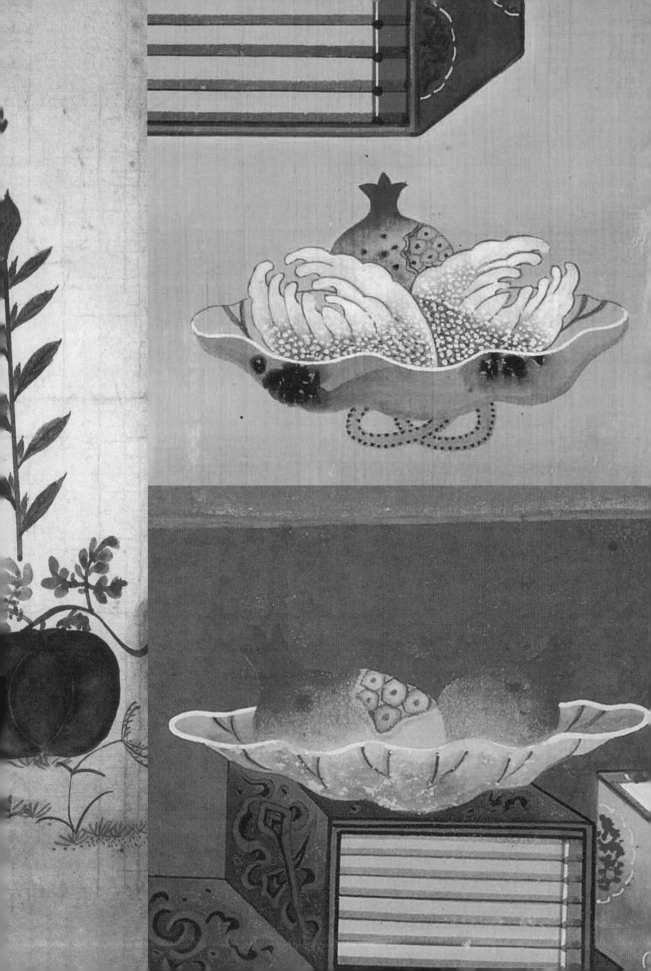

 # 포도를 그린 소과도

───── 사용색상 ─────

설백 황토 대자 연지 청자

백록 약초 감 수감

* 포도를 그린 소과도는 이합지에 그린 작품입니다.

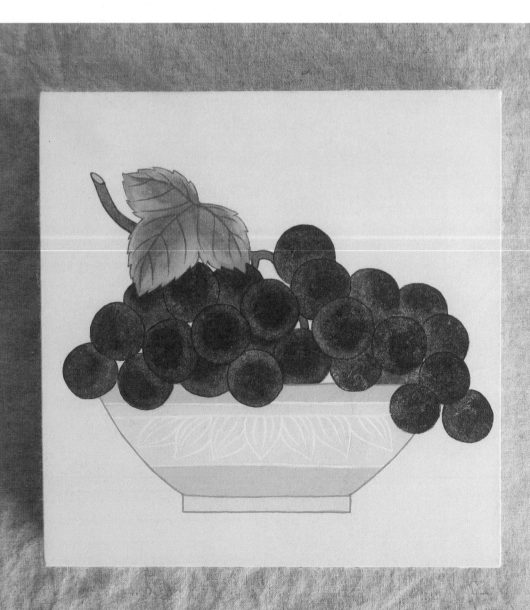

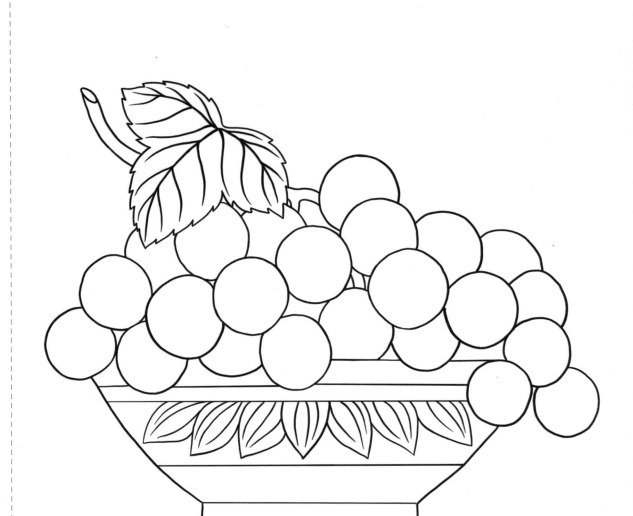

01

옅은 연두색으로 배경색을 칠해줍니다. 배경색을 칠할 때는 물을 많이 섞어 흐리게 칠해주세요.

백록 황토 설백

02

배경이 마르면 세필을 사용하여 보조선을 그립니다. 붓끝을 세워주어야 선이 가늘게 그려지니 붓을 너무 기울여 잡지 않도록 주의해주세요.

03

연두색으로 포도 잎사귀의 밑색을 칠해주세요.

백록 황토

04

옅은 갈색으로 포도 줄기 부분을 칠해주세요.

약초 대자

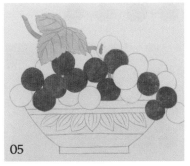

05

보라색으로 포도알 일부를 한 번씩 채색해줍니다.

청자 대자

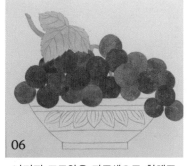

06

나머지 포도알은 자주색으로 칠해주세요.

청자 대자 연지

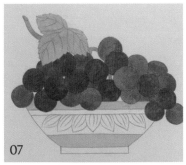

07

나머지 포도알은 자주색으로 칠해주세요.

백록 설백 감(소량)

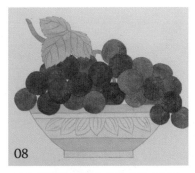

08

7의 색에 흰색을 더 섞어 그릇 무늬가 들어가는 부분과 그릇 받침 부분을 채색해줍니다.

7의 색 설백

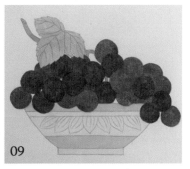

09

포도알을 5,6의 색으로 한 번씩 덧칠해주세요.

5의 색 / 6의 색

95

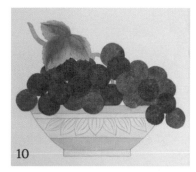

10

녹색으로 포도 잎사귀 중앙 부분을 바림해줍니다.

황토 + 감 = (색)

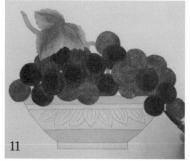

11

짙은 보라색으로 보라색 포도알을 바림해주세요. 이때 가운데를 기준으로 왼쪽에 위치한 포도알은 진한 부분이 왼쪽으로 치우치게, 오른쪽에 위치한 부분은 진한 부분이 오른쪽으로 치우치게 바림을 합니다.

청자 + 수감 + 대자 = (색)

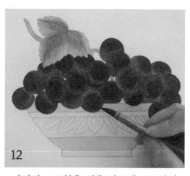

12

나머지 포도알은 짙은 자주색으로 바림 해주세요. 마찬가지로 가운데를 기준으로 왼쪽에 위치한 포도알은 진한 부분이 왼쪽으로 치우치게, 오른쪽에 위치한 포도알은 진한 부분이 오른쪽으로 치우치게 바림합니다.

청자 + 연지 + 대자 + 수감 = (색)

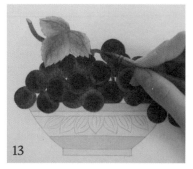

13

포도 줄기 부분에서 윗면을 제외하고 한 번 더 칠해주세요.

대자 + 약초 = (색)

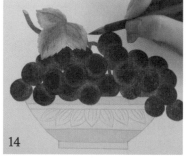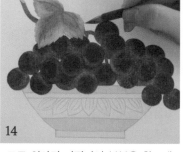

14

포도 잎사귀 가장자리 부분을 황토색으로 바림해주세요. 끝부분을 살짝만 채색해주고, 안쪽 방향으로 바림하면 됩니다.

(색)
황토

15

그릇 부분을 7,8의 색으로 덧칠해주세요.

7의 색 / 8의 색

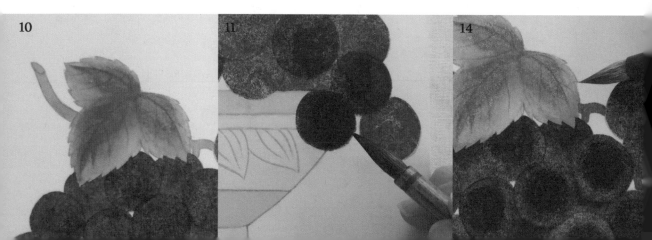

10

11

14

마무리선 그리기

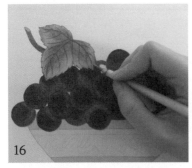

16

진한 녹색으로 잎사귀의 잎맥과 윤곽
선을 그려주세요.

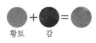

황토 + 감 =

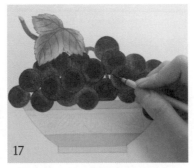

17

보라색으로 포도알의 윤곽선을 그려
주세요.

청자 + 수감 + 대자 =

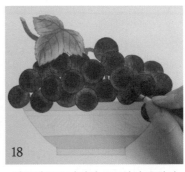

18

자주색으로 나머지 포도알의 윤곽선
을 그려주세요.

청자 + 연지 + 대자 + 수감 =

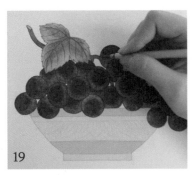

19

고동색으로 포도 줄기 부분의 윤곽선
을 그려주세요.

대자 + 수감 =

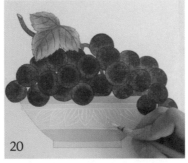

20

흰색으로 그릇 안쪽의 무늬를 그린
다음 파랑색으로 그릇의 윤곽선을 그
려주세요.

설백 / 백록 + 감 =

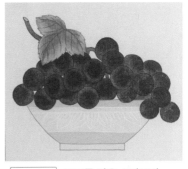

Complete 포도를 담은 소과도가
완성되었습니다.

➕ Zoom In

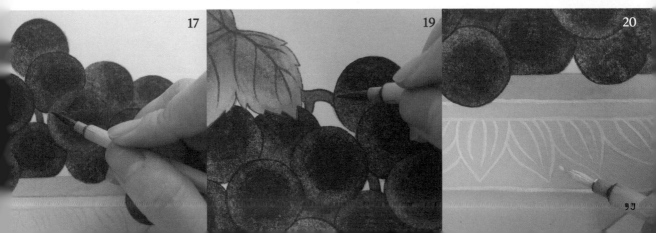

17 **19** **20**

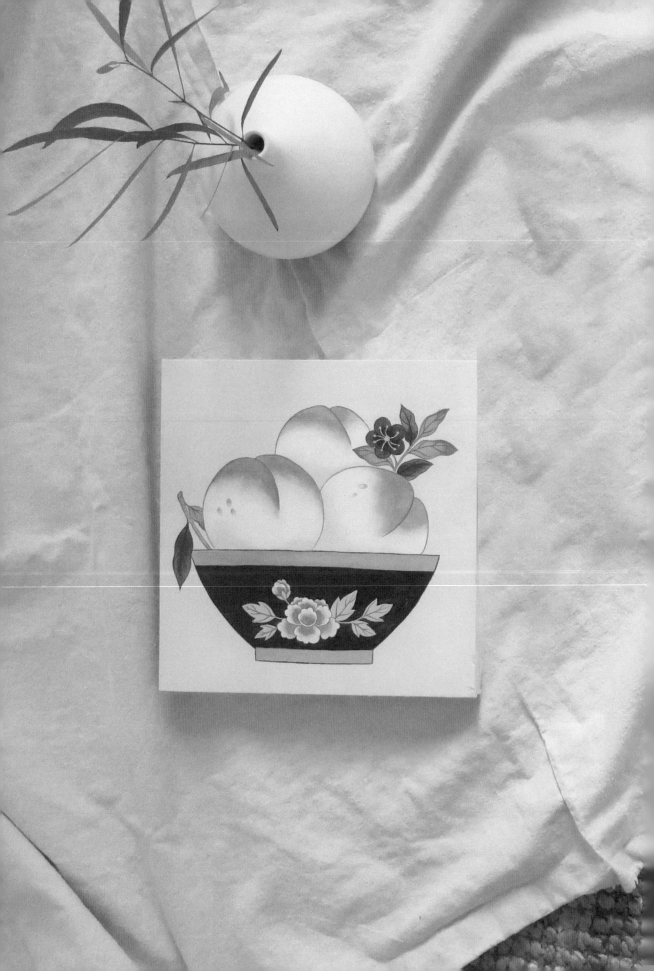

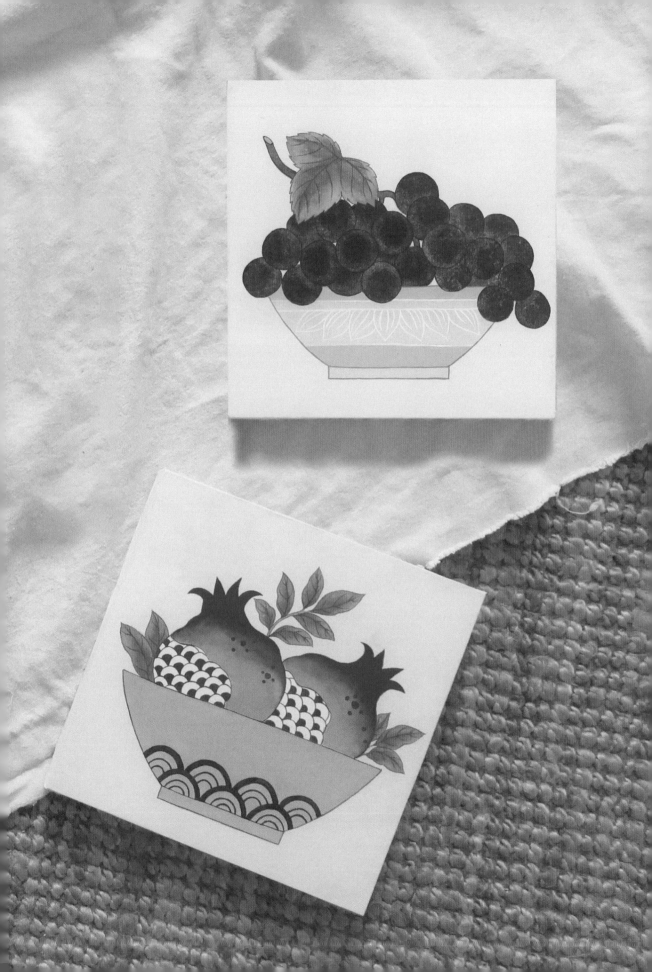

 복숭아를 그린 소과도

사용색상

설백 황토 대자 선황 농황 홍매
연지 백록 녹초 청 감 수감

* 복숭아를 그린 소과도는 이합지에 그린 작품입니다.

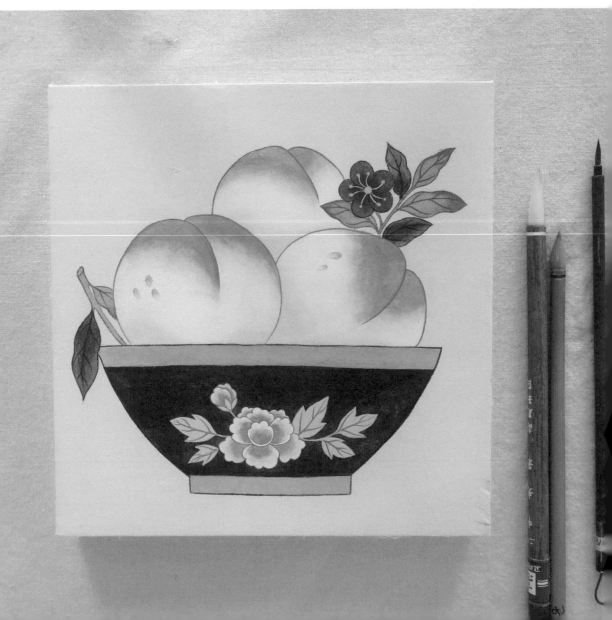

01

연한 황토색으로 배경색을 칠해줍니다.

황토 　 설백

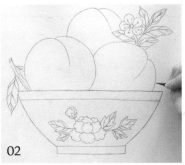

02

배경이 건조된 후에 세필을 사용하여 보조선을 그립니다. 붓은 너무 기울여지지 않도록 합니다.

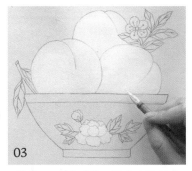

03

흰색으로 복숭아와 그릇의 모란 무늬를 칠해줍니다.

설백

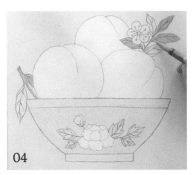

04

연한 연두색으로 줄기 부분과 잎사귀 일부를 채색해주세요.

황토 　 백록

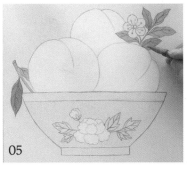

05

녹색으로 나머지 잎사귀를 채색해주세요.

황토 　 백록 　 녹초

06

짙은 분홍색으로 복숭아꽃을 채색해 주세요.

홍매 　 황토(소량) 　 설백

➕ Zoom In

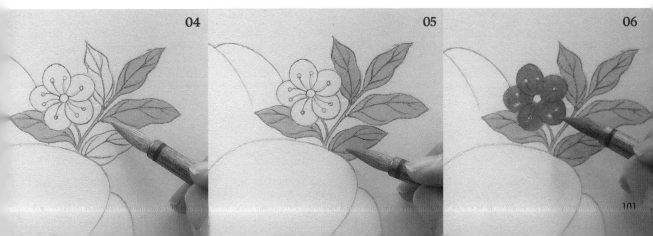

04　　　　　　　　　05　　　　　　　　　06

07

남색으로 그릇을 채색해주세요.

감 수감

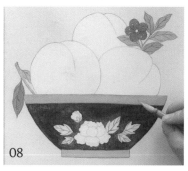

08

7의 색에 설백을 섞은 하늘색으로 그
릇의 굽과 윗부분을 채색해주세요.

7의 색 설백

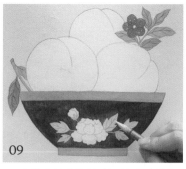

09

8의 색에 설백을 추가로 섞어 더 밝은
하늘색으로 만든 후 그릇의 잎사귀 문
양을 채색해주세요.

8의 색 설백

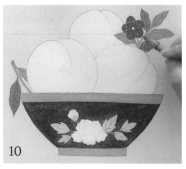

10

복숭아와 복숭아 잎사귀, 복숭아꽃을
한 번씩 덧칠해주세요. (3~6 과정 반복).

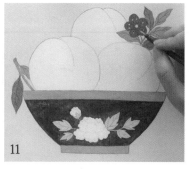

11

노란색으로 복숭아꽃 수술을 채색해
주세요.

농황 황토(소량)

12

복숭아 그릇도 한 번씩 덧칠해주세요.
(7~9 과정 반복)

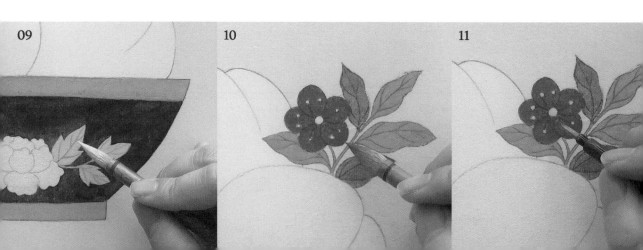

13

밝은 분홍색으로 복숭아 윗부분을 채색 후 바림해주세요.

홍매　황토(소량)　설백

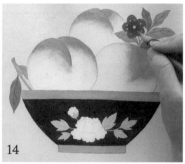

14

자주색으로 복숭아 꽃잎의 중앙 부분을 채색 후 바림해주세요.

홍매　연지

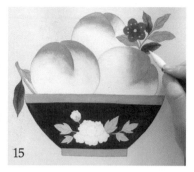

15

짙은 녹색으로 잎사귀를 채색 후 바림해주세요.

녹초　수감

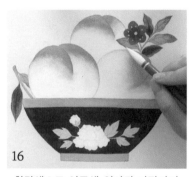

16

황갈색으로 연두색 잎사귀 가장자리 부분을 채색 후 바림해줍니다.

대자　황토

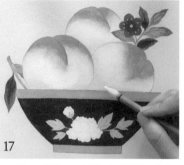

17

연한 노란색으로 복숭아 안쪽을 채색 후 바림해주세요.

선황　황토　설백

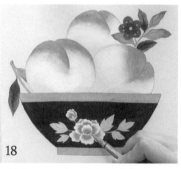

18

청색으로 모란 문양을 채색 후 바림해주세요.

청　설백

➕ Zoom In

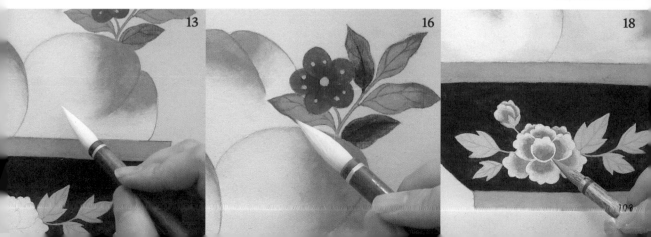

13　　**16**　　**18**

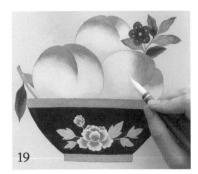

19

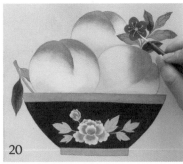

20

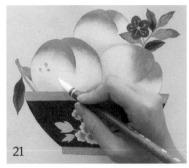

21

복숭아의 흰 부분을 다시 한 번 하얗게 칠해주어 바림할 때 생긴 얼룩을 정리해주세요.

설백

흰색으로 복숭아꽃의 수술 부분을 그려주세요.

설백

복숭아 표면에 점을 만들어주세요. 작은 원 모양으로 채색 후 물붓으로 하단 부분을 살짝 닦아주면 됩니다.

(13의 색과 동일)

홍매 황토(소량) 설백

➕ Zoom In

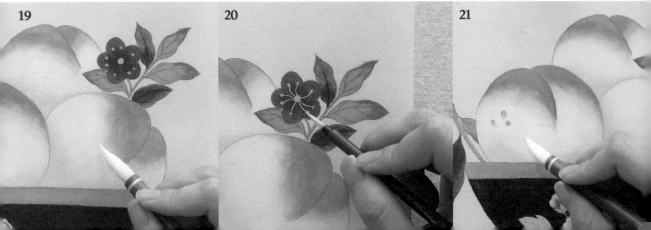

19
20
21

마무리선 그리기

22

복숭아 부분의 윤곽선을 그려주세요.
(13의 색과 동일)

홍매 황토(소량) 설백

23

짙은 자주색으로 복숭아 꽃잎의 윤곽선
을 그려주세요. (14의 색과 동일)

홍매 연지

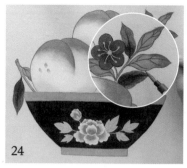

24

황갈색으로 복숭아 잎사귀의 잎맥과
윤곽선을 그려주세요. (16의 색과 동일)

대자 황토

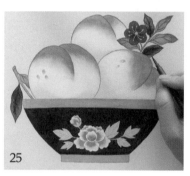

25

짙은 녹색으로 나머지 잎사귀의 잎맥
과 윤곽선을 그려주세요. (15의 색과 동
일)

녹초 수감

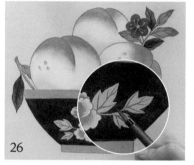

26

청색으로 모란 문양 잎사귀의 잎맥을
그려주세요. (18의 색과 동일)

청 설백

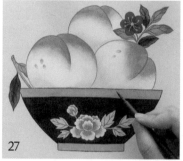

27

짙은 남색으로 그릇의 윤곽선을 그려
주세요. (7의 색과 동일)

감 수감

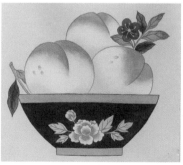

Complete 복숭아를 담은 소과도가
완성되었습니다.

 # 석류알을 그린 소과도

━━━━━━━━━━ 사용색상 ━━━━━━━━━━

| 설백 | 황토 | 선황 | 주황 | 주홍 | 양홍 |

| 백록 | 약초 | 초 | 녹초 | 감 |

* 석류알을 그린 소과도는 이합지에 그린 작품입니다.

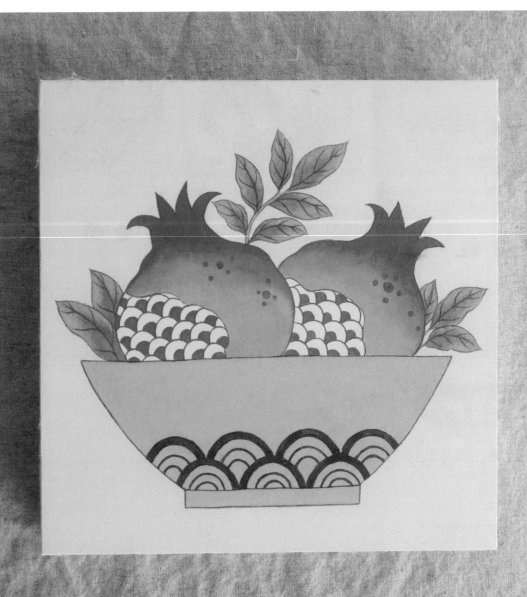

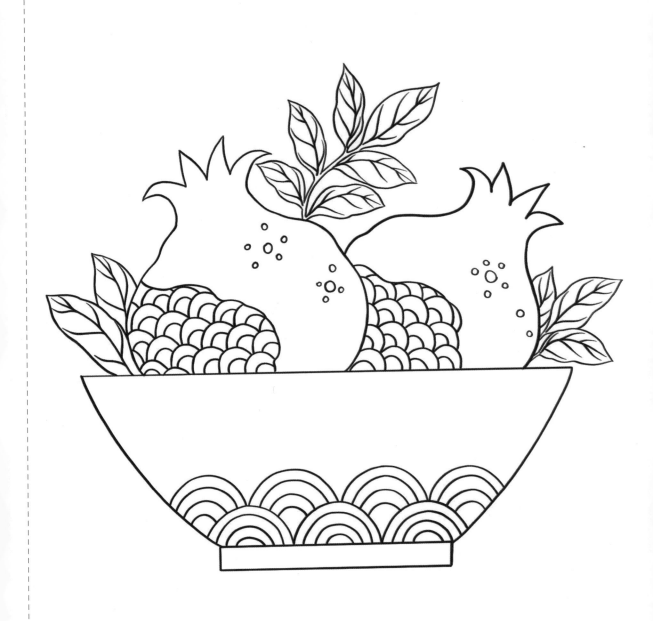

배경칠하기

01

연한 황토색으로 배경을 전체적으로 칠해줍니다.

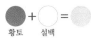
황토 + 설백 =

보조선 그리기

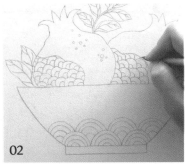

02

배경이 건조된 후에 연한 먹물을 세필에 묻혀 보조선을 그립니다.

채색하기

03

흰색으로 석류알을 칠해줍니다.

설백

04

밝은 주황색으로 석류껍질을 채색해줍니다.

선황 + 주황 =

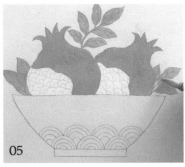

05

녹색으로 석류 잎사귀를 채색해주세요.

백록 + 초 + 녹초(소량) =

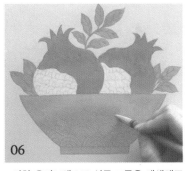

06

연한 올리브색으로 석류 그릇을 채색해주세요.

약초 + 황토 + 설백 =

+ Zoom In

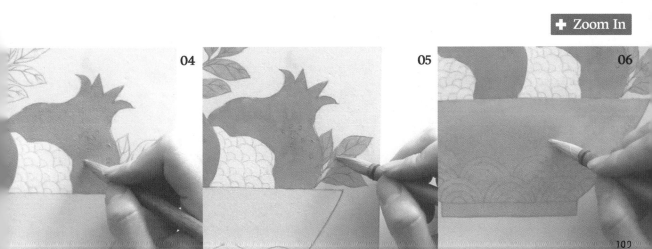

04 **05** **06**

109

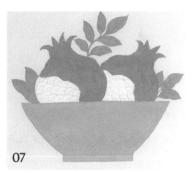

07

3~6까지의 과정을 한 번씩 반복해 덧칠해주세요.

08

짙은 주홍색으로 석류껍질 위쪽부터 칠한 후 바림해주세요.

주홍 + 황토 =

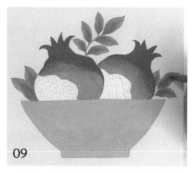

09

짙은 녹색으로 석류 잎사귀 안쪽을 채색 후 바림해주세요.

백록 + 녹초 =

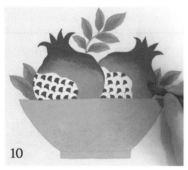

10

붉은색으로 석류 씨앗 부분을 채색 후, 같은 색으로 석류껍질 위쪽을 다시 한 번 채색 후 바림해주세요. 이때 석류껍질은 8에서 채색했던 면적보다 적은 면적이어야 합니다.

양홍 + 황토(소량) =

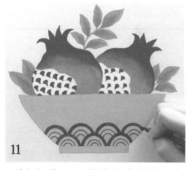

11

짙은 녹색으로 그릇의 무늬 부분을 채색해주세요

초 + 감 =

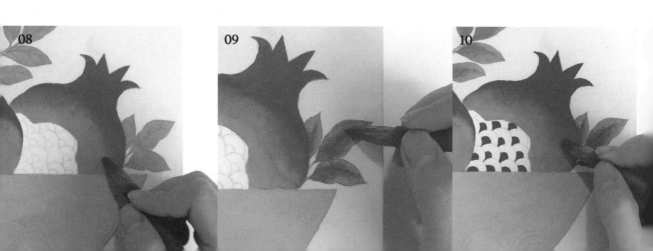

08

09

10

마무리선 그리기

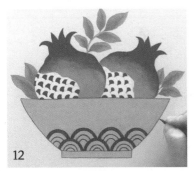

12

9에서 사용했던 녹색으로 그릇의 윤곽선을 그려주세요.

백록 녹초

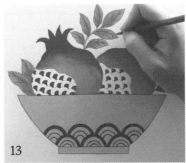

13

녹색으로 석류 잎사귀의 윤곽선과 잎맥을 그려주세요. (9의 색과 동일)

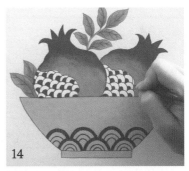

14

붉은색으로 석류 씨앗 부분과 석류 윤곽선을 그려주세요. (10의 색과 동일)

양홍 황토(소량)

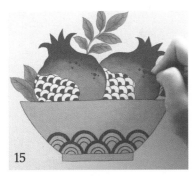

15

붉은색으로 석류껍질에 동그란 반점을 그려줍니다. (10의 색과 동일)

양홍 황토(소량)

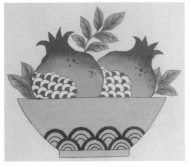

Complete 석류알을 그린 소과도가 완성되었습니다.

✚ Zoom In

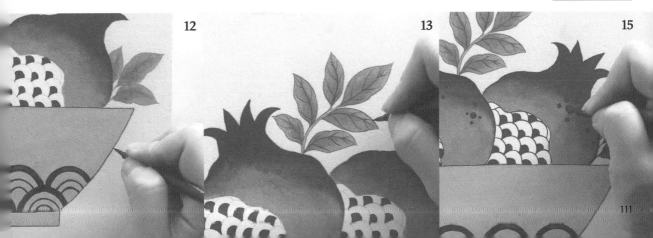

12 13 15

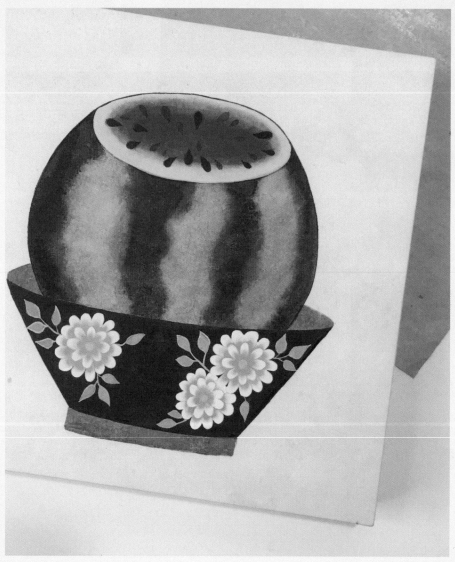

그린이 | 김명진

ONE POINT LESSON
소과도의 묘미는 여러 가지 과일과 그릇 문양을 다양하게 조합하여 그릴 수 있다는 점이에요. 전통적인 느낌의 아니더라도 그리고 싶은 과일과 그릇 형태, 무늬 등을 조합하여 나만의 소과도를 그려보길 바랍니다.

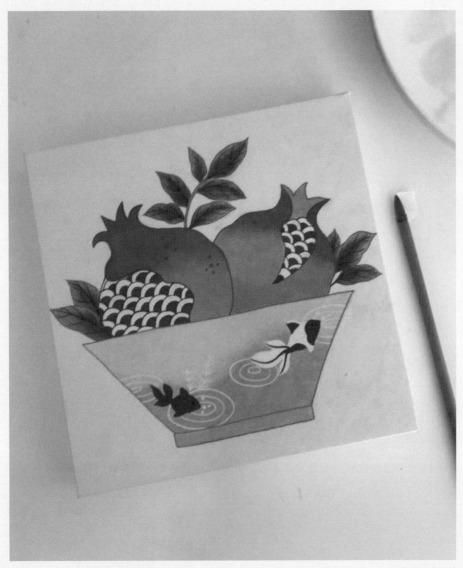

그린이 | 이서연

ONE POINT LESSON

석류의 벌어진 틈 사이로 보이는 석류 씨앗의 형태와 색감이 시각적으로 흥미로운 볼거리를 제공합니다. 석류의 붉은 색감과 대조적인 푸른 계열의 접시 색감은 어항 속 풍경을 연상하게 하는데요. 여름날의 정취가 느껴지는 그림입니다.

성취와 입신양명의 상징
어해도,

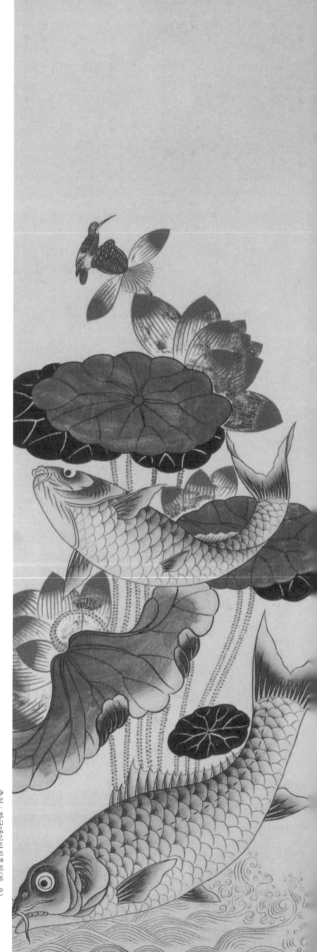

출처 : 한국데이터진흥원(좌, 우)

예로부터 물고기가 그려진 그림은 다양한 의미와 상징으로 사용되었습니다. 특히 옛사람들은 물고기가 변하여 용이 된다고 믿었습니다. '등용문(登龍門)'이라는 고사성어도 바로 여기에서 비롯되었다고 해요. 이러한 의미 때문에 과거를 앞둔 선비나 출세에 뜻을 둔 이들이 물고기 그림을 입신양명과 출세의 상징으로 여겨 자주 그리며 감상하였고 집안의 장식으로 사용했답니다.

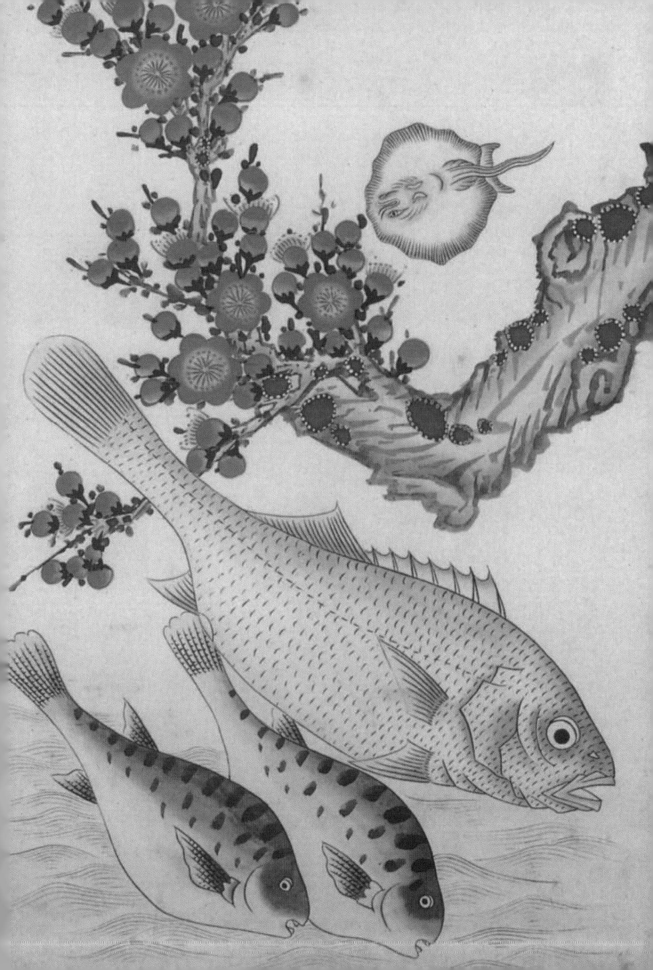

파도 위의 물고기

─────── 사용색상 ───────

| 설백 | 황토 | 대자 | 선황 | 농황 | 주황 | 주홍 |

| 양홍 | 백록 | 초 | 청 | 감 | 수감 |

* 파도 위의 물고기는 이합지에 그린 작품입니다.

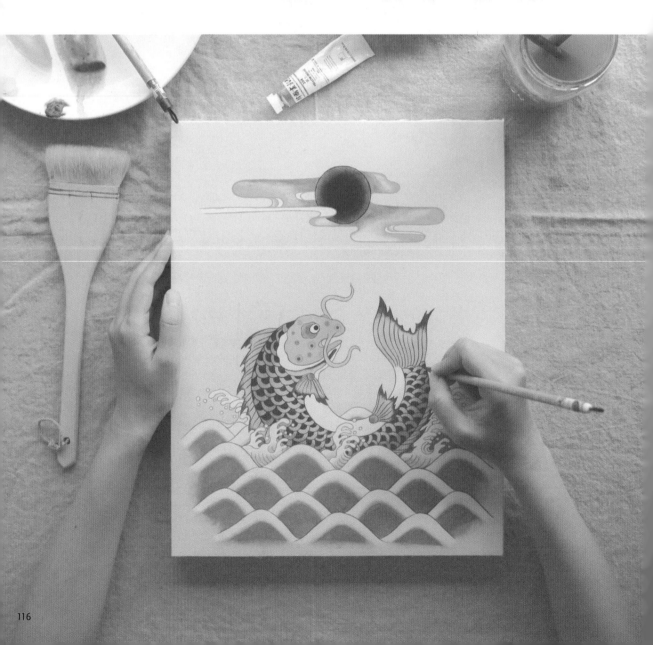

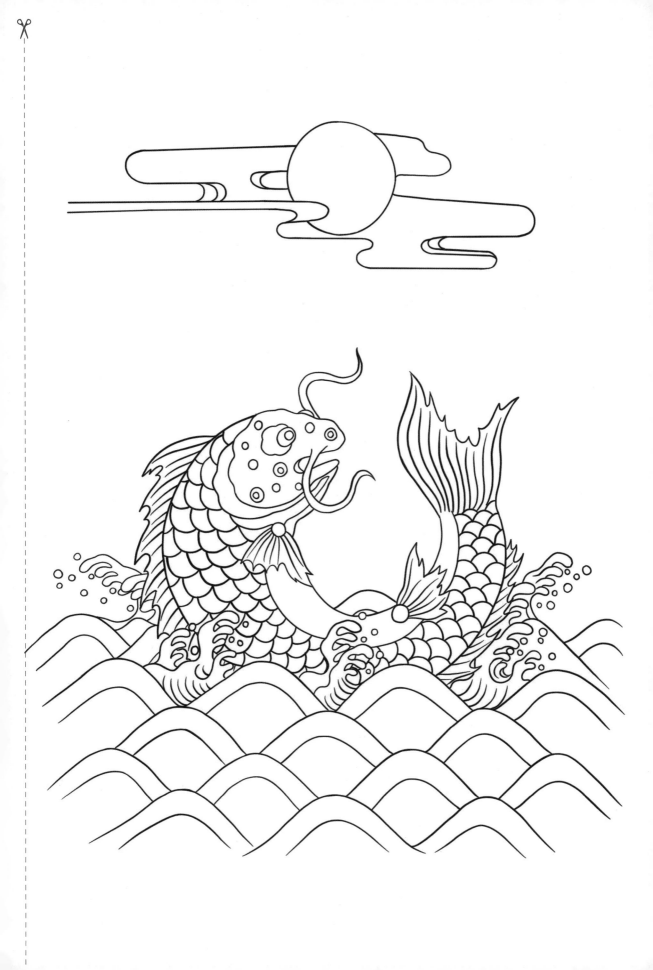

배경칠하기

01

먼저 배경색(1)로 배경을 전체적으로 칠해줍니다. 이후 건조되기 전에 배경색(2)로 하단 부분을 칠해줍니다.

백록 + 황토 + 설백 = 배경색(1)

백록 + 감 = 배경색(2)

보조선 그리기

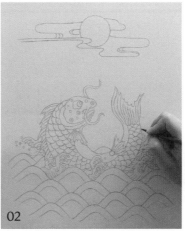

02

배경이 건조된 후에 세필을 사용하여 연한 먹물로 보조선을 그립니다.

채색하기

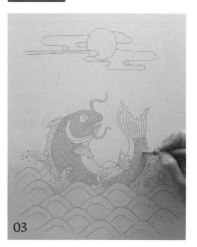

03

노란색으로 물고기 머리와 몸통을 채색해줍니다.

황토 + 선황 + 설백 =

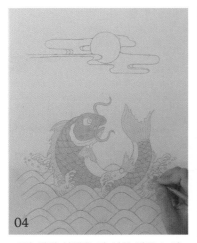

04

3의 색에 설백을 더 섞은 밝은 노란색으로 지느러미를 칠해줍니다.

3번 색 + 설백 =

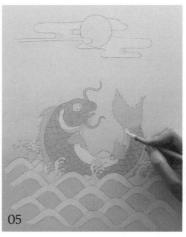

05

흰색으로 물고기의 배와 아가미, 구름, 파도 부분을 일부 채색해줍니다.

설백

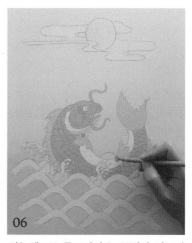

06

하늘색으로 물고기의 눈 주변과 지느러미 연결 부분을 채색해줍니다.

백록 + 청 =

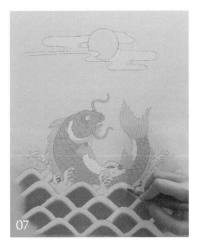

07

청색으로 파도를 칠하고, 흰색 부분 과의 경계를 바림해줍니다.

청 + 감 + 설백 =

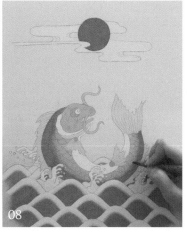

08

주홍색으로 해를 채색한 후, 물고기 는 몸통의 바깥쪽부터 채색하여 안쪽 으로 바림해주세요.

양홍 + 주황 =

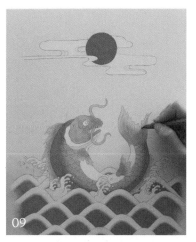

09

지느러미와 얼굴 앞쪽은 짙은 황토색 으로 채색 후 바림해줍니다.

황토 + 대자 + 설백(소량) =

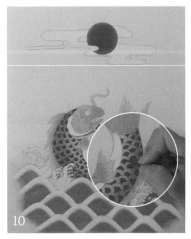

10

붉은색으로 해의 중심 부분과 아가미 안쪽을 채색 후 바림해줍니다. 비늘 의 안쪽 부분도 채색해줍니다.

양홍 + 황토(소량) =

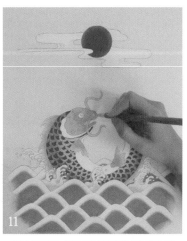

11

민트색으로 물고기 얼굴의 무늬를 칠 해주세요. 물보라 안쪽도 채색 후 바 림해주세요.

초 + 백록 + 설백 =

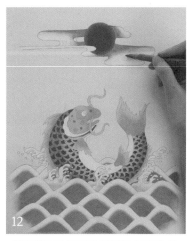

12

붉은색으로 물고기 얼굴의 나머지 무 늬를 채색해주세요. 같은 색으로 해주 변의 구름을 채색 후 바림해주세요.

주홍 + 설백 =

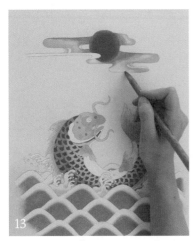

짙은 노란색으로 구름의 끝부분을 채색 후 바림해주세요.

농황 황토

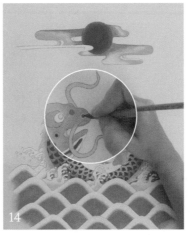

녹색으로 11에서 칠한 무늬 위에 작은 원을 만들어 칠해주세요.

초 감

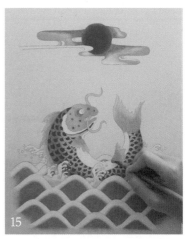

청색으로 눈 주변과 지느러미 연결 부분을 채색 후 바림해주세요. (7의 색과 동일)

청 감

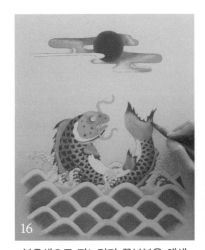

붉은색으로 지느러미 끝부분을 채색 후 바림해주세요.. (10의 색과 동일)

양홍 황토(소량)

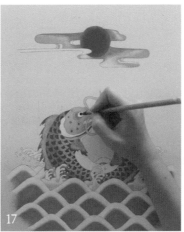

검정색으로 눈동자를 채색합니다.

대자 수감

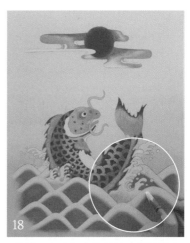

흰색으로 파도의 흰 부분과 물보라를 한 번 더 칠해주세요.

설백

마무리선 그리기

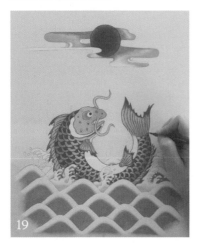

19

붉은색으로 물고기와 해의 윤곽선을
그려주세요. 지느러미의 선들과 비늘
부분도 함께 그려줍니다. (10, 16의 색
과 동일)

양홍 황토(소량)

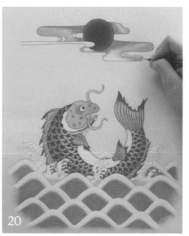

20

짙은 노란색으로 구름 주변의 윤곽선
을 그려주세요. (13의 색과 동일)

농황 황토

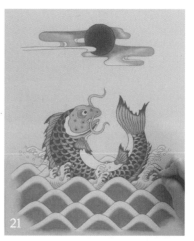

21

청색으로 파도와 물보라의 윤곽선을
그려주세요. (7, 15의 색과 동일)

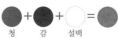

청 감 설백

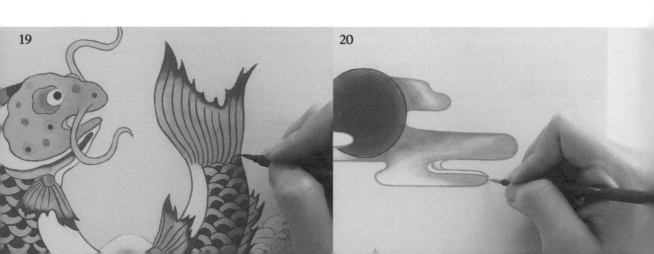

19 20

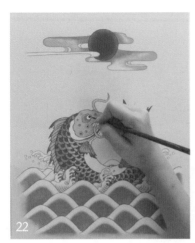 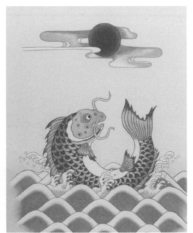

검정색으로 눈 주변의 선을 그려줍니 [Complete] 어해도가 완성되었습니다.
다. (17의 색과 동일)

대자 수감

➕ Zoom In

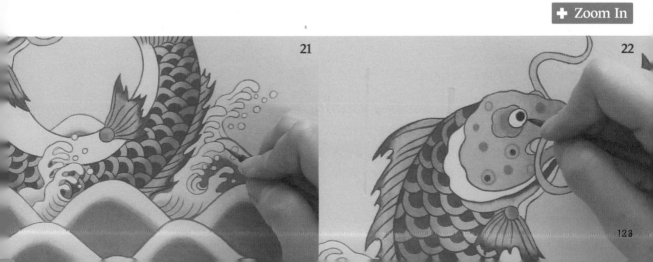

예제로 배우는 민화

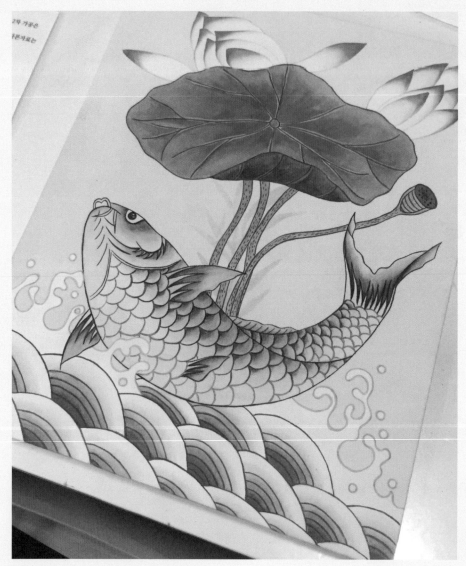

그린이 | 이경희

ONE POINT LESSON

파도를 힘차게 뛰어오르는 물고기가 인상적입니다. 두 작품 모두 물고기 뒤쪽으로 연꽃을 그려 넣었습니다. 연꽃은 물고기가 등장하는 그림에 자주 그려지는 소재인데요. 자칫 심심해지기 쉬운 화면을 다채롭게 해주는 역할을 합니다. 어룡도는 합격과 승진을 기원하는 의미를 담고 있다고 하죠? 소중한 사람을 격려하고 응원하기 위해 그려보는 건 어떨까요?

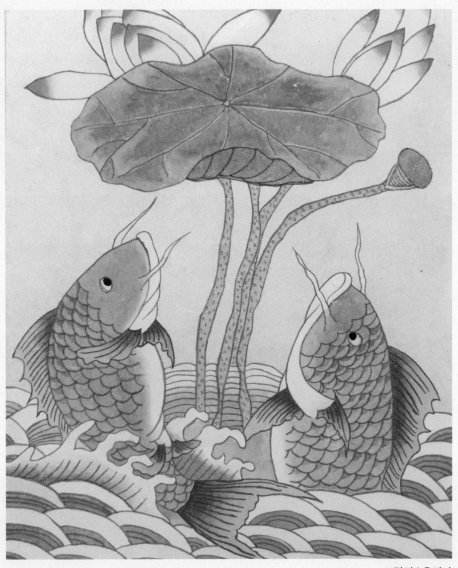

ONE POINT LESSON

선명하고 강렬한 색감 대신 화사하고 밝은 느낌으로 그려진 어해도입니다. 파도와 물고기, 연잎의 형태가 왼쪽의 그림보다 좀 더 자유분방하게 그려져 그린이의 개성이 잘 느껴집니다.

풀과 벌레에 담긴 생명력

초충도,

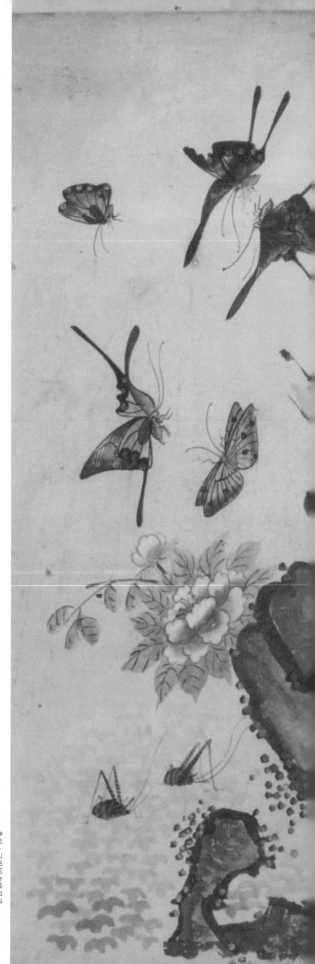

출처 : 국립민속박물관

이름에서 알 수 있듯 초충도는 풀과 벌레를 소재로 그린 그림을 말합니다. 대표적인 작품으로는 신사임당이나 겸재 정선과 같은 조선시대 유명한 화가들의 그림이 전해지고 있습니다. 초충도는 우리 주변에서 흔히 볼 수 있는 작은 식물과 풀벌레가 주요 소재가 되지만, 다른 어떤 그림보다 생명력이 넘치며 자연의 아름다움을 담아내고 있습니다. 이번에는 신사임당의 대표적인 작품인 '양귀비와 도마뱀'을 모사해보면서 초충도만의 섬세한 묘사와 은은한 색채를 배워봅시다.

모사 : 귀중한 작품의 복제를 위해서 혹은 작가의 기술을 습득하기 위해 기존 예술 작품을 모방하여 재현하는 것을 뜻합니다. -《세계미술용어사전》(1999) 참조

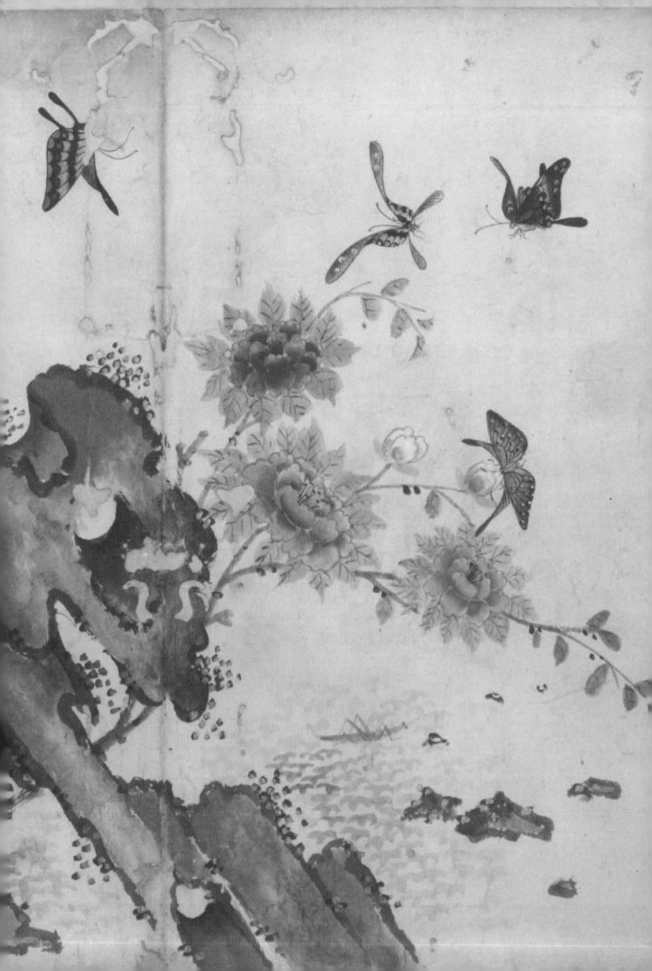

양귀비와 도마뱀

——————— 사용색상 ———————

| 설백 | 황토 | 대자 | 양홍 | 연지 |
| 백록 | 녹초 | 청 | 감 | 수감 |

* 양귀비와 도마뱀은 순지에 그린 작품입니다.

배경칠하기

01

배경색(1)을 전체적으로 칠해줍니다.
이후 건조되기 전에 배경색(2)인 붉
은색으로 바닥 부분을 한 번 더 칠해
줍니다.

황토 + 대자 = 배경색(1) / 대자

보조선 그리기

02

갈색으로 보조선을 그려주세요.

TIP 배경과 유사하거나 조금 짙은 색으로
보조선을 그리면, 보조선이 튀지 않기 때문에
좀 더 자연스러운 느낌을 낼 수 있습니다.

채색하기

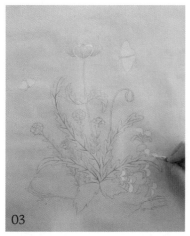

03

흰색으로 나비날개와 달개비 꽃잎,
양귀비꽃을 칠해주세요.

설백

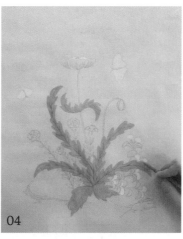

04

연한 녹색으로 양귀비 잎사귀 부분을
칠해주세요.

황토 + 백록 + 녹초 =

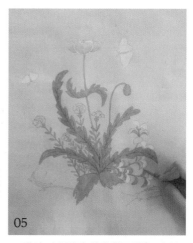

05

4에서 사용했던 색에 황토색을 더 섞
어 양귀비 줄기와 패랭이꽃과 달개비
꽃의 잎사귀를 채색합니다.

4의 색 + 황토 =

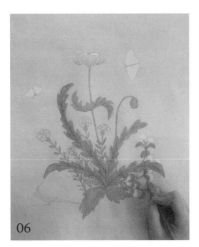

06

달개비 잎사귀의 앞면은 푸른 녹색으로 칠해주세요.

백록 + 녹초 =

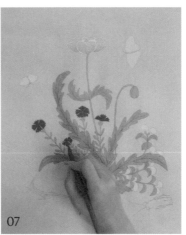

07

패랭이 꽃잎은 빨간색으로 채색해주세요.

양홍 + 황토 =

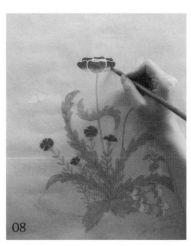

08

양귀비 뒤쪽 꽃잎을 빨간색으로 채색한 후, 앞쪽 세 장의 꽃잎은 절반만 채색 후 바림하여 자연스러운 그러데이션을 만들어주세요. (7의 색과 동일)

양홍 + 황토 =

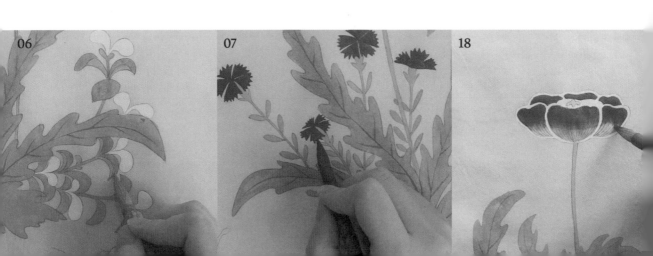

06

07

18

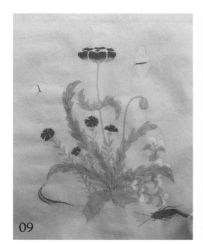

09

짙은 고동색으로 하늘소와 도마뱀, 나비 몸통을 칠한 후 양귀비 꽃술도 칠해주세요.

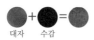

대자 수감

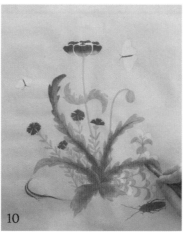

10

짙은 녹색으로 잎사귀 중앙 부분을 채색 후 바림해주세요. 가장 기다란 잎사귀의 상단 부분도 끝에서부터 채색하여 바림해줍니다.

녹초 황토(소량)

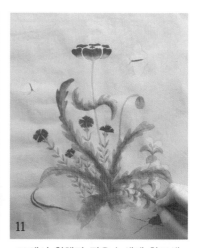

11

10에서 칠했던 짙은 녹색에 황토색을 더 섞어 달개비와 패랭이꽃 잎사귀를 안쪽에서부터 채색한 후에 바림해주세요. 양귀비 줄기 윗부분에 달린 잎사귀와 봉오리의 윗부분도 채색후 바림해주세요.

10의 색 황토(소량)

➕ Zoom In

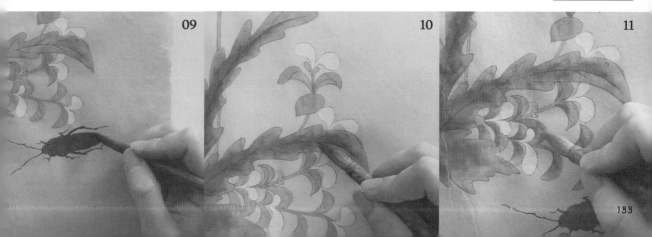

09 10 11

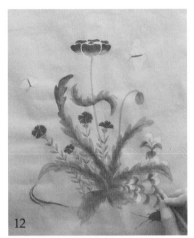

12

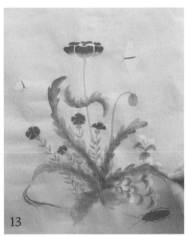

13

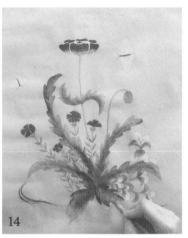

14

달개비 잎사귀의 진한 부분을 채색 후 바림해주세요.

감 + 황토 =

12와 동일한 색으로 양귀비 잎사귀 가장자리를 일부만 채색 후 바림해주세요.

감 + 황토 =

어두운 녹색으로 양귀비 잎사귀의 진한 부분을 강조하여 칠해줍니다. 진한 부분의 위치와 면적이 잎사귀마다 다르니, 잘 관찰하여 채색 후 바림해주세요.

녹초 + 수감 + 황토 =

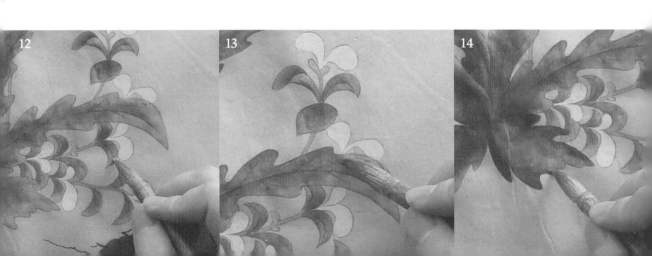

12 13 14

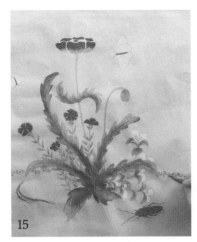

15

흐린 고동색으로 자갈을 그려주세요.
중앙의 양귀비를 기준으로 좌, 우 높
이를 맞춰 점을 찍듯 표현합니다.

TIP 대자+수감(물을 많이 섞어 농도가 흐
리게 해주세요.)

대자 수감

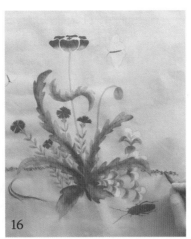

16

15의 과정이 건조되면 조금 더 진한
고동색으로 앞서 그렸던 부분 위에
짙은 점을 찍어주세요.

TIP 대자+수감(15보다 물감을 더 섞어주
세요.)

대자 수감

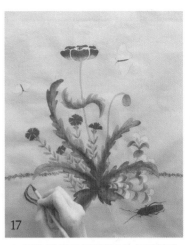

17

농도가 더 짙은 고동색으로 도마뱀의
머리 부분을 채색 후 바림해주세요.
도마뱀의 눈도 그려주세요.

TIP 대자+수감(16보다 물감을 더 섞어주
세요.)

대자 수감

+ Zoom In

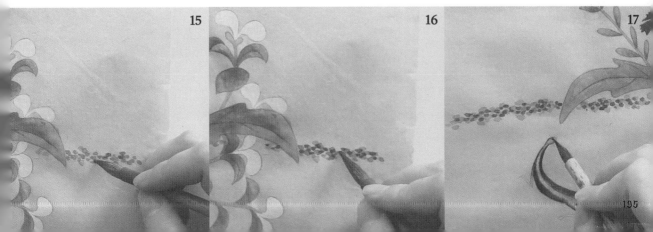

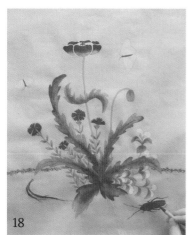

18

짙은 고동색으로 하늘소의 몸통과 다리 부분을 한 번 더 칠해주세요. (17의 색과 동일)

대자 + 수감 =

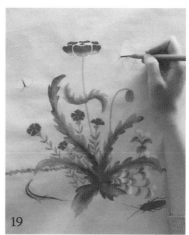

19

짙은 고동색으로 나비 머리와 몸통 부분의 앞쪽을 진하게 채색 후 바림 해주세요. (17의 색과 동일)

대자 + 수감 =

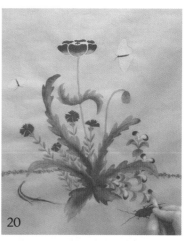

20

짙은 파란색으로 달개비 꽃잎의 끝부분을 채색 후 바림해주세요.

감 + 청 =

나비날개 앞쪽을 채색 후 바림해주세
요.

수감 + 설백 + 황토(소량) =

짙은 빨간색으로 앞쪽에 있는 양귀비
꽃잎 끝부분을 더 붉게 채색 후 바림
해주세요.

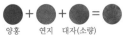

양홍 + 연지 + 대자(소량) =

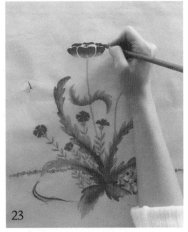

짙은 빨간색으로 뒤쪽의 양귀비 꽃잎
을 칠해주세요. (22의 색과 동일)

양홍 + 연지 + 대자(소량) =

Zoom In

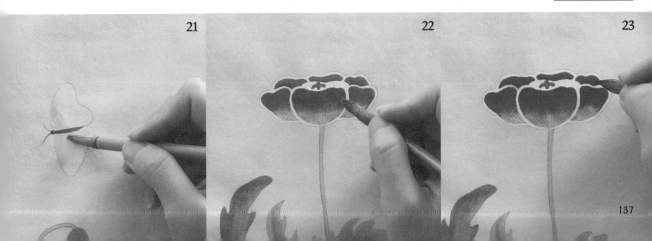

21　　22　　23

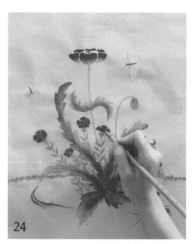

24

짙은 빨간색으로 패랭이 꽃잎의 진한
부분을 채색 후 바림해주세요. 주로
꽃잎의 끝부분이 더 진하게 표현되어
있어요. 하지만 꽃잎마다 진한 부분의
유무와 진한 면적이 다르니 변화를 주
며 표현해주세요. (22의 색과 동일)

양홍 연지 대자(소량)

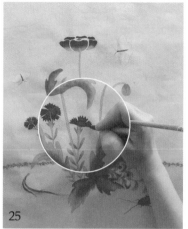

25

짙은 빨간색으로 패랭이 꽃잎 중앙에
무늬를 그려줍니다. 짧은 털을 그리
듯이 촘촘하게 빗금을 그리며 전체적
으로 원 모양이 되게 그려주세요.
(22의 색과 동일)

양홍 연지 대자(소량)

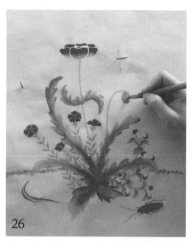

26

황갈색으로 양귀비 봉오리와 작은 잎
사귀 끝부분을 채색 후 바림해주세요.

황토 대자

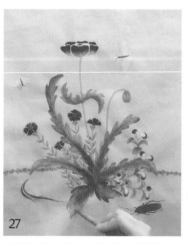

27

26과 같은 색으로 양귀비 중앙의 큰
잎사귀 가장자리도 채색 후 바림해주
세요.

황토 대자

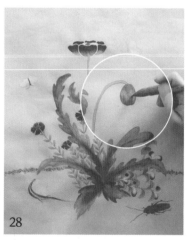

28

갈색으로 양귀비 봉오리와 작은 잎사
귀 끝부분을 좀 더 붉게 채색 후 바림
해주세요.

대자

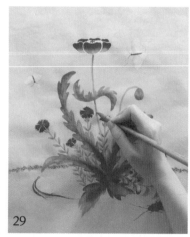

29

28과 같은 색으로 양귀비 줄기 부분
을 붉게 채색 후 바림해주세요. 우선
꽃과 연결된 부분을 바림한 후에, 중
간 잎사귀와 연결된 부분을 한 번 더
채색 후 바림해주세요.

대자

138

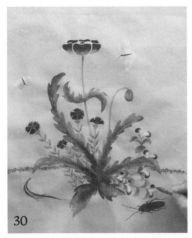

30

나비날개 가장자리 부분과 달개비 꽃
잎의 흰 부분에 흰색을 한 번씩 덧칠
한 후, 경계가 생기는 부분은 깨끗한
물붓으로 바림해주세요.

설백

31

양귀비 꽃잎 아랫부분도 흰색으로 채색
후 바림해주세요.

설백

32

세필을 사용하여 양귀비 꽃잎의 결을
얇은 선으로 표현해주세요.

양홍

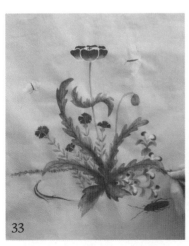

33

황갈색으로 양귀비 잎사귀 안의 잎맥
을 그려주세요. 보조선 그릴 때보다
조금 더 선의 굵기에 변화를 주면서
그려주세요. (26, 27의 색과 동일)

황토 대자

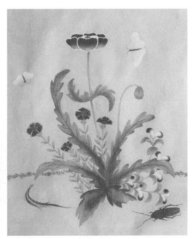

Complete 초충도가 완성되었습니다.

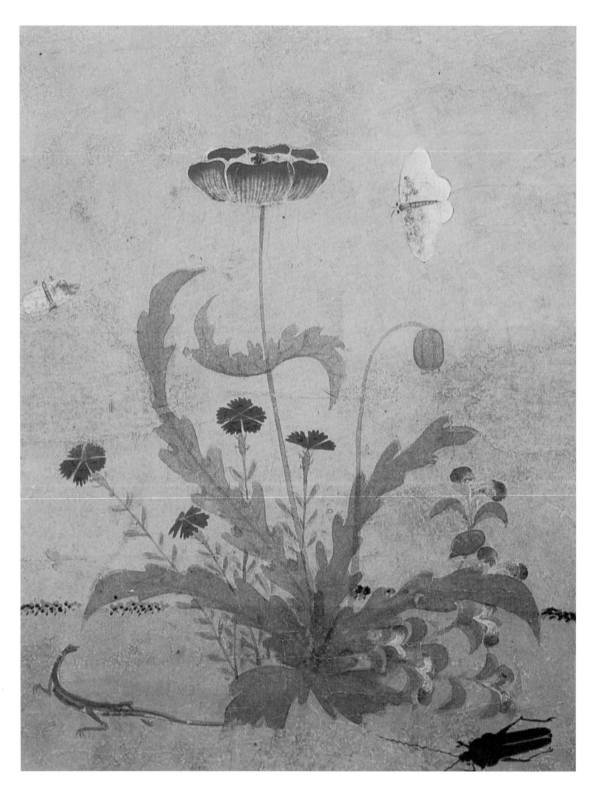

신사임당이 그린 초충도

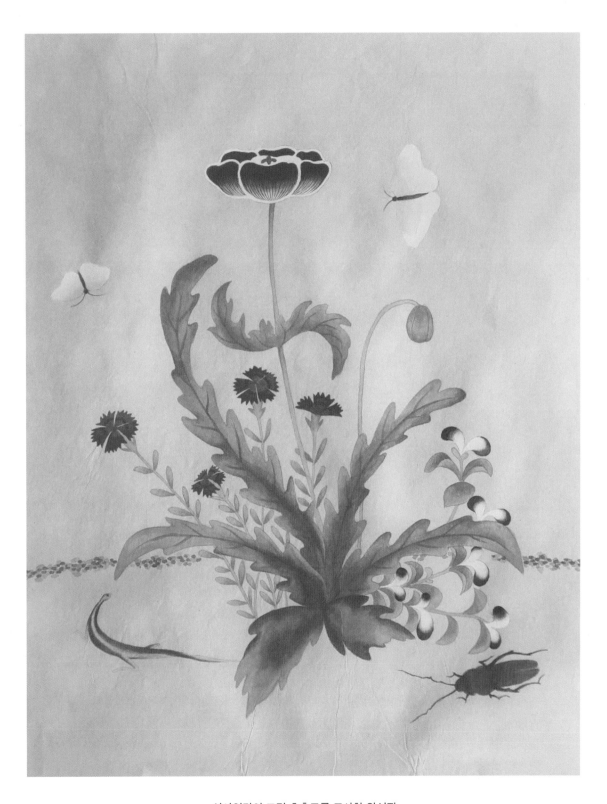

신사임당이 그린 초충도를 모사한 완성작

예제로 배우는 민화

그린이 | 이주현

ONE POINT LESSON

신사임당의 초충도를 모사한 작품입니다. 자연스럽고 담담한 색감이 매력적이죠? 그림에 따라 다르겠지만 초충도는 윤곽선을 그리면 오히려 그림이 경직되어 보입니다. 이 그림도 밑그림 전사 후 배경색보다 살짝 진한 황갈색으로 보조선을 그려 그렸으며, 윤곽선은 생략하여 완성하였습니다. 그림에서 채색이 짙은 부분이 있다면, 곤충과 식물 사이에 그린 잡초처럼 힘을 빼고 연하게 그리는 것이 중요합니다. 간과하기 쉽지만 오히려 이런 부분이 그림의 전체적인 분위기를 좌우하는 역할을 합니다.

ONE POINT LESSON

간송미술관 소장품인 〈고슴도치가 오리를 지다〉라는 옛 작품을 모사한 그림입니다. 수채화처럼 맑고 가벼운 채색이 특징인데요. 이 그림의 경우 밑그림을 한지에 전사한 후 먹이나 색으로 보조선을 전혀 그리지 않고 오로지 채색만 하여 완성하였습니다. 민화에서 보조선과 윤곽선은 또렷하고 완결된 느낌을 주지만 자칫 딱딱해 보이지요? 자연스럽고 부드러운 느낌을 살리고 싶을 때는 보조선(또는 윤곽선)을 생략하는 것이 좋은 표현 방법이 될 수 있습니다.

화조도, 자연과의 조화로움

출처 : 국립민속박물관(좌), 국립중앙박물관(우)

화조도는 꽃과 새가 한 화폭에 어우러지는 아름
다운 그림으로 조선시대부터 많이 그려지고 감
상되었던 주제입니다. 손바닥 크기의 그림부터
8~10폭 병풍에 이르기까지 다양한 크기와 형태
로 그려졌는데요. 화려한 꽃과 새의 결합으로
보는 즐거움을 만끽할 수 있습니다. 화조도에
등장하는 새들은 대부분 쌍으로 그려지는데, 이는
인연을 의미하며 행복한 부부와 가정의 평화를
뜻한다고 합니다.

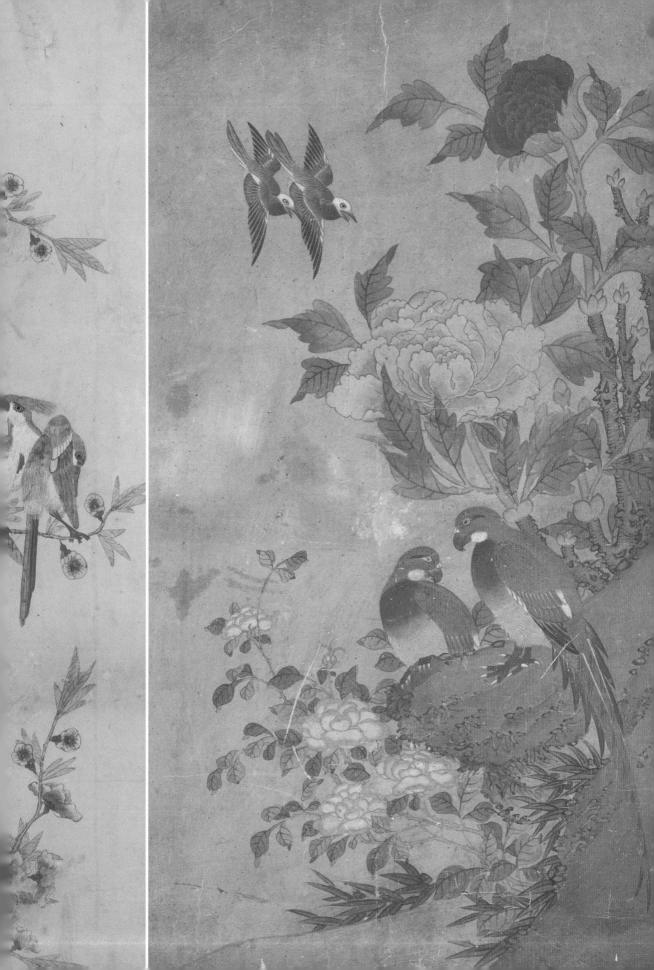

수국과 제비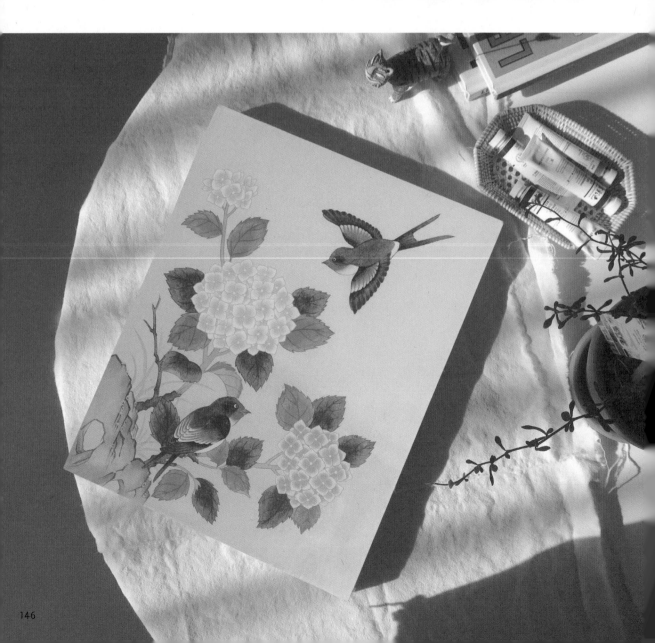

─────── 사용색상 ───────

 설백 황토 대자 청자 주홍

 백록 초 녹초 청 감 수감

* 수국과 제비는 이합지에 그린 작품입니다.

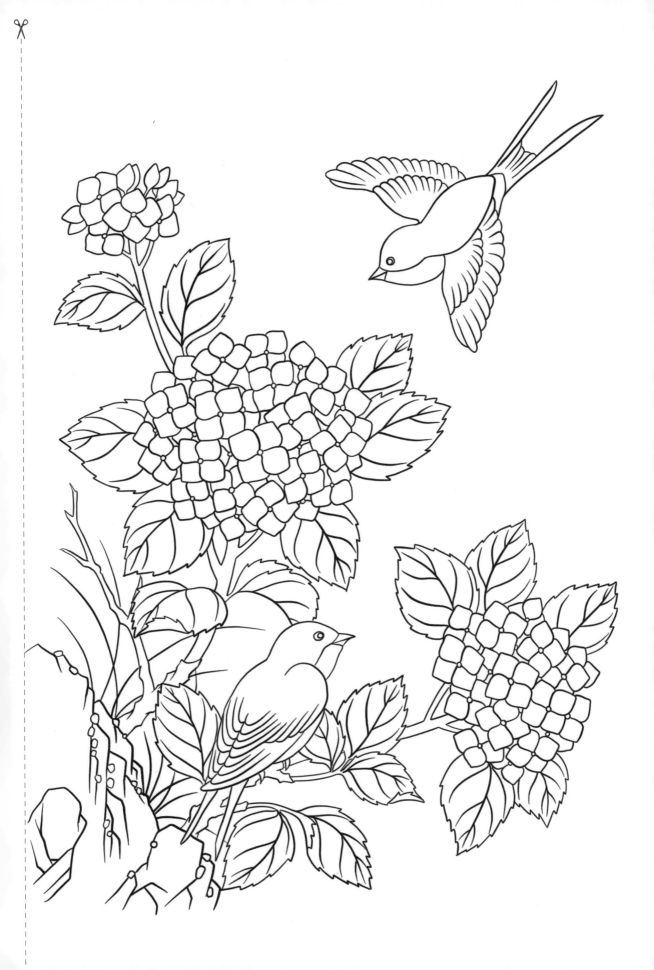

배경칠하기

01

먼저 연한 황토색(배경1)을 전체적으
로 칠해줍니다. 이후 건조되기 전에
연한 갈색(배경2)으로 하단 부분을
칠해줍니다.

황토 설백 배경1 / 대자 황토 배경2

보조선 그리기

02

배경이 건조된 후에 연한 먹물을 세필
에 묻혀 수국줄기, 잎사귀, 가지, 제비
의 보조선을 그립니다.

03

연두색으로 하얀 수국의 꽃잎 보조선
을 그려준 후 하늘색으로 푸른 수국
의 꽃잎 보조선을 그려주세요.

TIP 그리는 대상과 유사한 색으로 보조선
을 그리면, 채색에 의해 보조선이 자연스럽
게 가려지게 되어 좀 더 부드러운 느낌을 낼
수 있습니다. 먹물로 보조선을 그려도 되지
만 부드러운 느낌을 내고자 한다면 이 방법
을 응용해보세요.

황토 백록 / 청 백록

채색하기

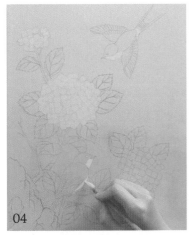

04

흰색으로 하얀 수국과 제비의 턱과
배, 눈을 채색해주세요.

설백

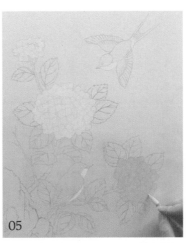

05

옅은 하늘색으로 푸른 수국의 밑색을
칠해줍니다.

청 백록 청자(소량) 설백

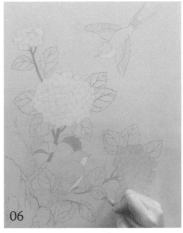

06

연두색으로 줄기와 잎사귀 뒷면을 채
색해주세요.

황토 백록

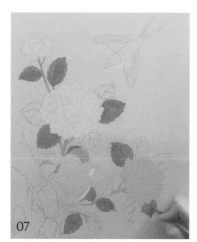

07

밝은 녹색으로 잎사귀의 일부를 채색
해줍니다.

황토 초

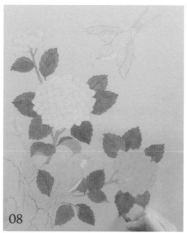

08

짙은 녹색으로 나머지 잎사귀를 채색
해주세요.

황토 녹초

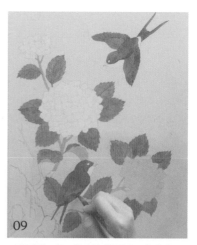

09

푸른색으로 제비의 몸통을 채색해주
세요.

청 감

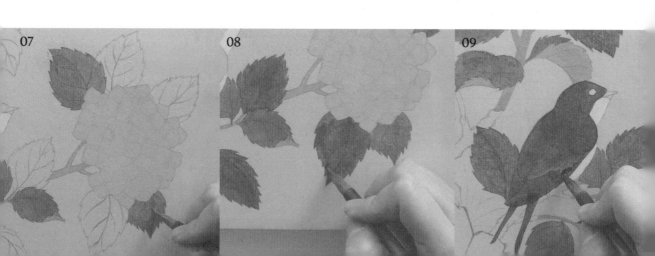

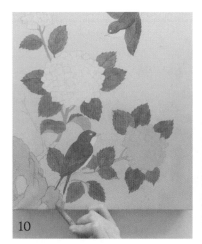

10

물을 많이 섞어 옅은 회색을 만든 후
바위를 칠합니다.

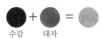

수감 대자

11

바위 밑색이 마르기 전에 갈색으로
재빨리 바위 중간 중간을 점찍듯 찍
어줍니다. 마르기 전에 찍어주어야
자연스러운 번짐을 만들 수 있어요.

대자

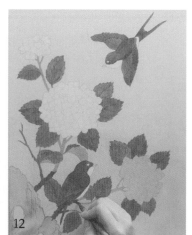

12

짙은 고동색으로 수국 가지 부분을
채색합니다.

+ =

수감 대자

✚ Zoom In

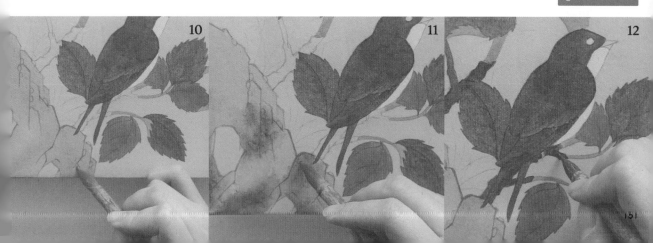

10 11 12

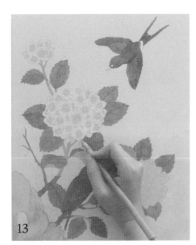

13

수국 꽃잎 안쪽을 채색 후 바림해주
세요. 한 장씩 차분하게 꽃잎을 물들
이듯 표현해주세요.

황토 + 백록 + 설백 + 대자(소량) =

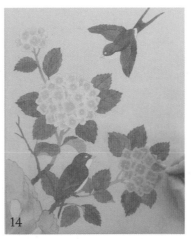

14

파란색으로 푸른 수국 꽃잎 안쪽을
채색 후 바림해주세요.

청 + 청자(소량) + 설백 =

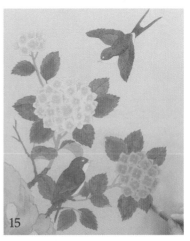

15

7에서 채색한 잎사귀 안쪽을 조금 더
진하게 칠한 후 바림해주세요.

황토 + 백록 + 녹초 =

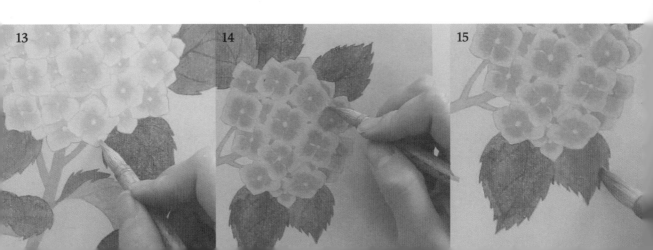

13 14 15

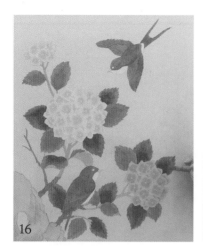

16

8에서 칠한 잎사귀 안쪽을 조금 더 진하게 칠한 후 바림해주세요.

녹초 + 감 = ●

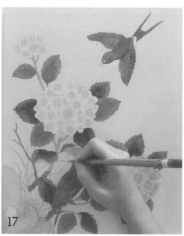

17

옅은 연두색으로 바위틈의 풀을 그려주세요. 풀잎 끝부분으로 갈수록 점차 가늘어지게 그려주세요.

황토 + 백록 = ●

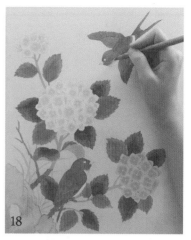

18

짙은 주황색으로 제비의 머리와 턱을 채색 후 바림해줍니다.

황토 + 주홍 = ●

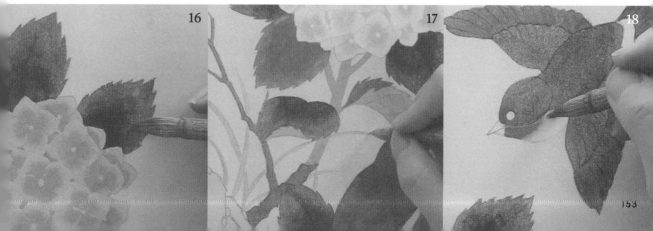

➕ Zoom In

16 17 18

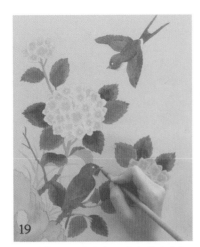

19

황토색으로 제비의 부리와 발가락을 채색해줍니다.

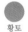
황토

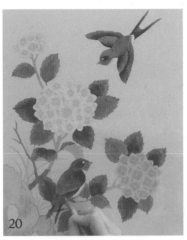

20

짙은 남색으로 제비의 눈 주변과 어깨, 꼬리의 짙은 부분을 채색하고 바림해주세요.

수감

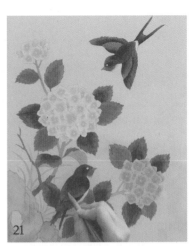

21

남색으로 제비 머리 위쪽부터 등 부분까지 채색 후 바림해주세요.

감

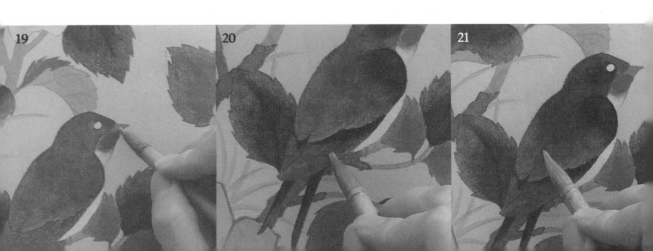

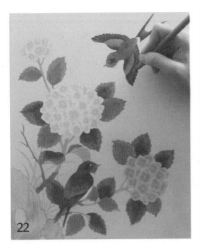

짙은 고동색으로 제비 날개 끝 깃을 하나씩 채색 후 바림해주세요.

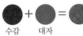

수감 　 대자 　

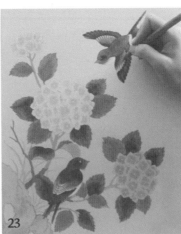

흰색으로 제비 중간날개의 깃을 하나씩 채색 후 바림해주세요.

설백

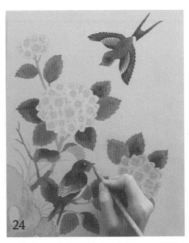

제비 부리 끝부분을 갈색으로 채색 후 바림해주세요.

대자

➕ Zoom In

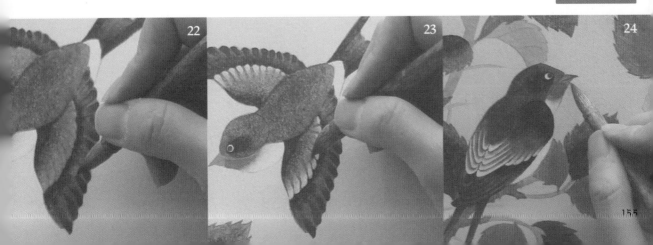

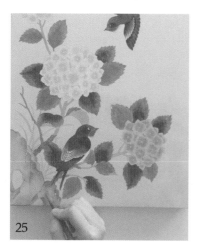

25

회색으로 바위의 외곽 부분을 채색
후 바림합니다.

대자 수감 설백(소량)

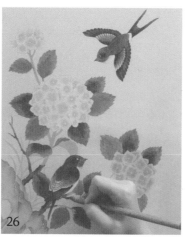

26

가지 중간 중간을 짙은 고동색으로
채색 후 바림해주세요. 가지가 갈라
지거나 꺾이는 부분, 돌출된 부분을
위주로 진하게 표현해주세요.

(22의 색과 동일)

수감 대자

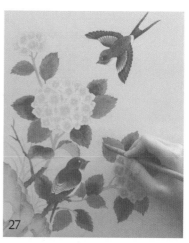

27

잎사귀 가장자리를 황갈색으로 채색
후 바림해줍니다.

대자 황토

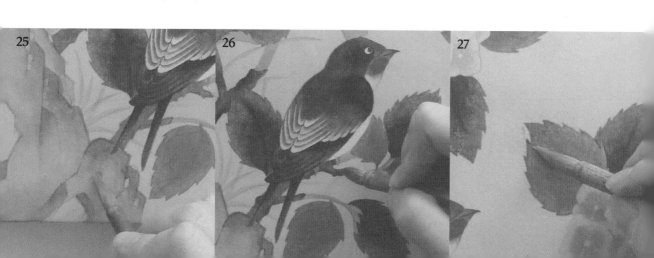

25 26 27

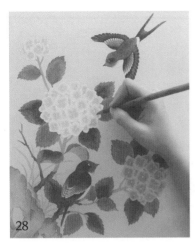

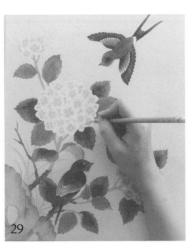

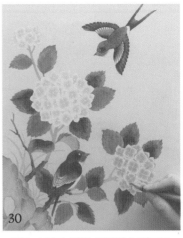

28 하얀 수국 꽃잎 끝부분을 흰색으로 채색 후 안쪽으로 바림해주세요. 이 과정을 거치면 좀 더 화사한 느낌의 수국이 만들어집니다.

설백

29 흰색으로 하얀 수국 중앙에 점을 찍어줍니다.

설백

30 푸른 수국도 더욱 또렷해 보이도록, 밝은 하늘색으로 꽃잎 끝부분을 채색 후 안쪽으로 바림해주세요.

설백 청

+ Zoom In

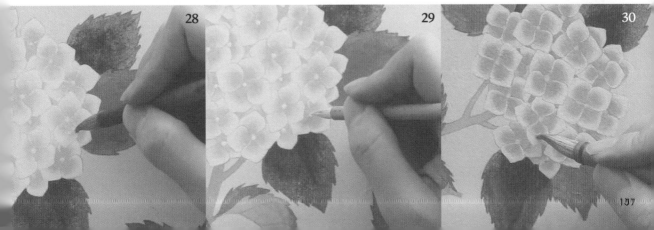

28 29 30

마무리선 그리기

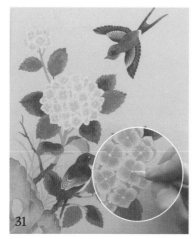

31

밝은 하늘색으로 꽃 중앙에 점을 찍어줍니다.

설백 + 청 = (밝은 하늘색)

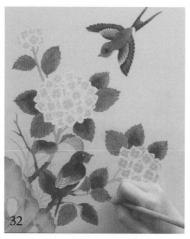

32

밝은 녹색 잎사귀의 윤곽과 잎맥을 그려주세요. (7, 15의 잎사귀들)

감 + 황토 =

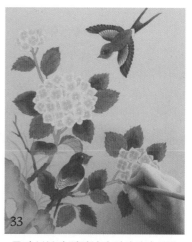

33

줄기 부분과 뒤집어진 잎사귀의 윤곽과 잎맥을 그려주세요.

황토 + 녹초 =

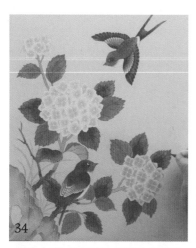

34

짙은 녹색 잎사귀의 윤곽과 잎맥을 그려주세요. (8, 16의 잎사귀들)

녹초 + 감 =

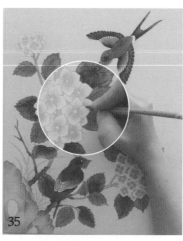

35

하얀 수국 꽃잎의 윤곽선을 그려주세요.

황토 + 백록 + 설백 + 대자(소량) =

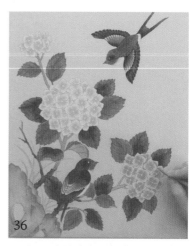

36

푸른 수국 꽃잎의 윤곽선을 그려주세요.

청 + 청자(소량) + 설백 =

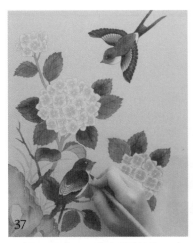

37

짙은 고동색으로 새의 윤곽선을 그려
주세요.(22의 색과 동일)

수감 + 대자 =

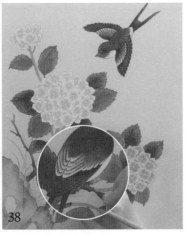

38

짙은 고동색으로 가지 부분의 윤곽선
을 그려주세요. 꺾이는 부분과 굴곡
진 부분은 선의 두께를 조금 더 굵게
그려주세요.(22의 색과 동일)

수감 + 대자 =

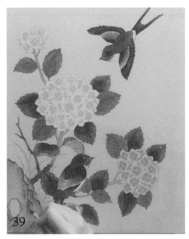

39

같은 색으로 바위 부분의 선을 그려줍
니다. 평소 윤곽선을 그릴 때보다 굵
고 거친 느낌으로 선을 그려주세요.
(22의 색과 동일)

수감 + 대자 =

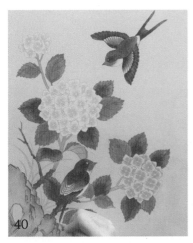

40

바위 위의 이끼를 타원형 모양으로
채색해주세요.

백록

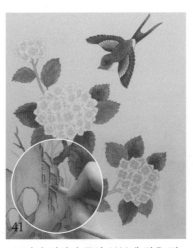

41

그려진 이끼의 중앙 부분에 작은 점
을 한 번 더 찍어줍니다.

초 + 감 =

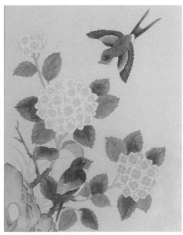

Complete 화조도가 완성되었습니다.

매화와 파랑새

── 사용색상 ──

| 설백 | 황토 | 대자 | 농황 | 주황 |

| 백록 | 녹초 | 감 | 수감 |

* 매화와 파랑새는 이합지에 그린 작품입니다.

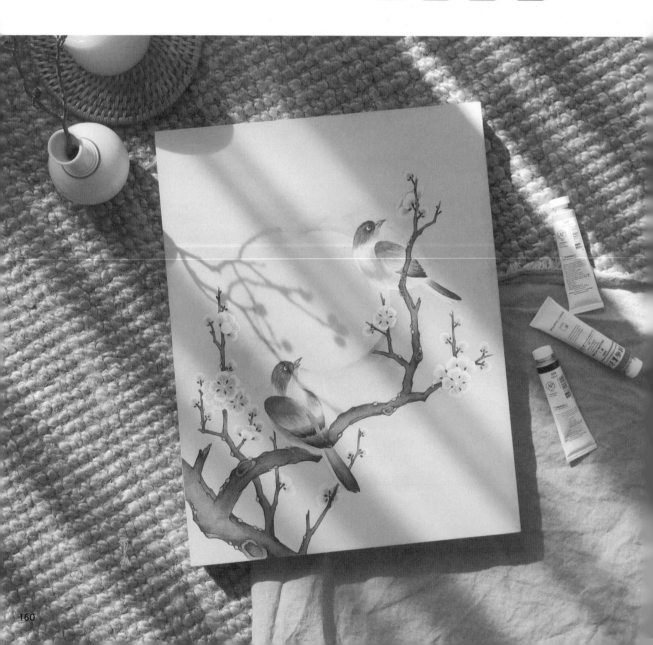

160

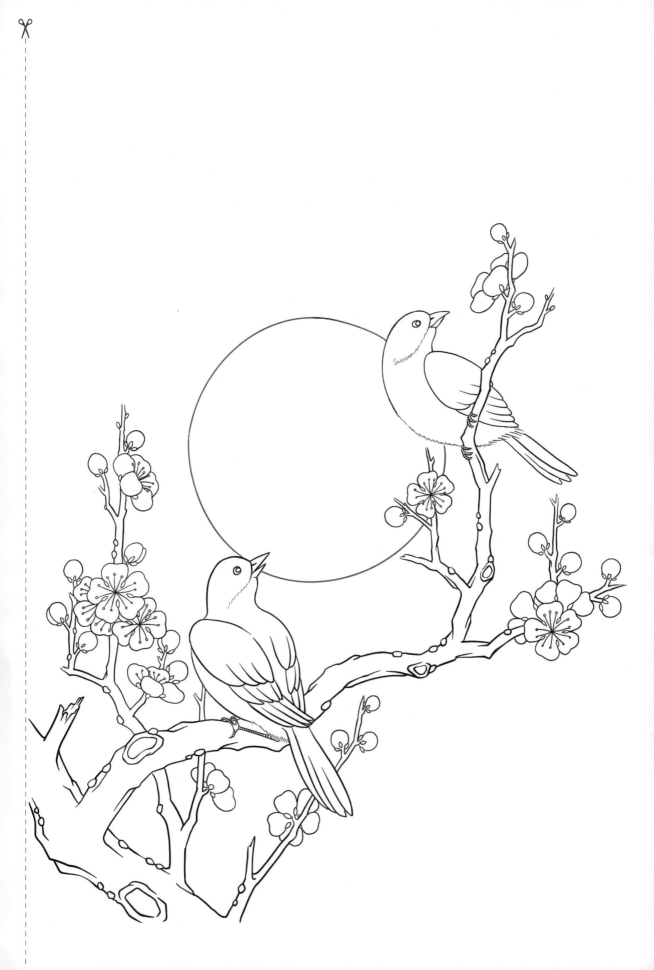

배경칠하기

01

먼저 연한 황토색으로 배경을 전체적으로 칠해줍니다.

황토 설백

보조선 그리기

02

앞서 칠한 배경이 건조되기 전에 푸른색으로 달 주변을 부분적으로 연하게 칠해주세요.

백록 수감

03

배경이 건조되면 연한 먹물로 매화가지의 보조선을 그린 후 황갈색으로 매화꽃과 새의 보조선을 그려주세요.

황토 대자

채색하기

04

갈색으로 매화가지를 채색합니다.

황토 대자 수감(소량)

05

꽃잎을 흰색으로 채색해주세요.

설백

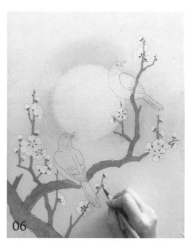

06

자주색으로 매화 꽃받침을 칠해주세요.

연지 대자 수감(소량)

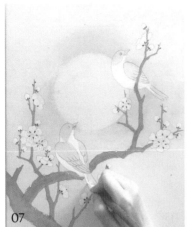

07

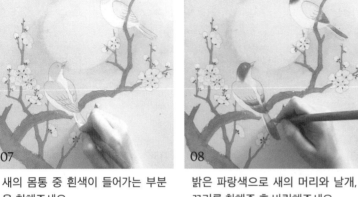

08

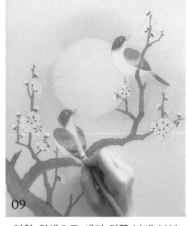

09

새의 몸통 중 흰색이 들어가는 부분을 칠해주세요.

설백

밝은 파랑색으로 새의 머리와 날개, 꼬리를 칠해준 후 바림해주세요.

감 + 백록 =

연한 회색으로 새의 위쪽 날개 부분을 칠해준 후 바림해주세요.

대자 + 수감 + 설백 =

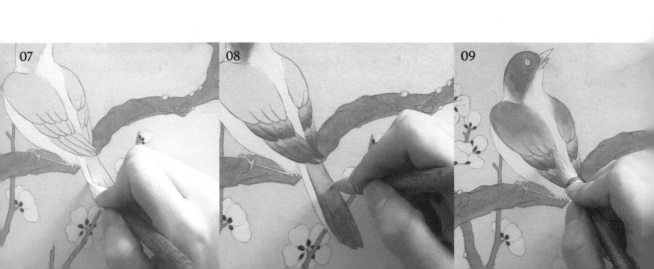

07

08

09

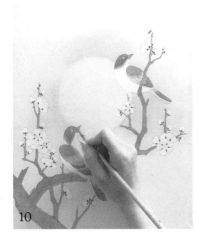

새의 부리와 다리는 황갈색으로 채색
합니다.

황토 대자

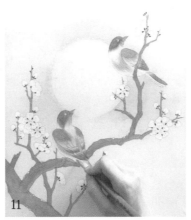

노란색으로 새의 턱과 가슴, 등을 부
분적으로 채색한 후 바림해주세요.

농황 설백

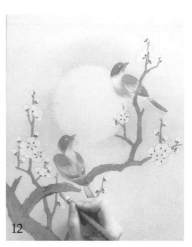

고동색으로 매화가지의 음영을 표현
해줍니다. 가지의 중앙 부분보다 가
장자리 부분을 진하게 칠한 후 바림
해주세요.

대자 수감

+ Zoom In

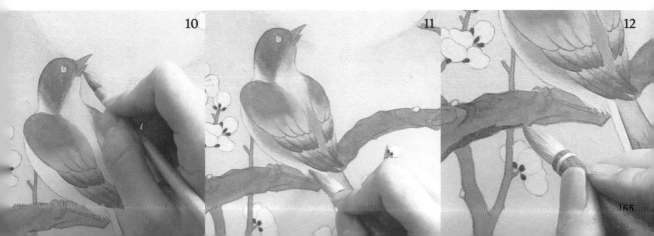

10 11 12

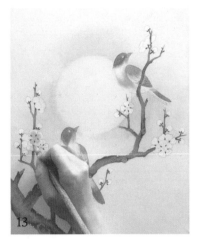

13

매화 꽃잎의 중심을 옅은 녹황색으로
칠한 후 바림합니다. 매화 봉오리도
같은 색으로 음영을 넣어주세요.

황토 백록 설백 녹초(소량)

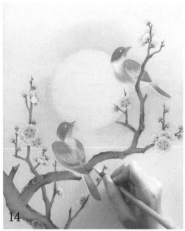

14

나무에 붙어있는 동그란 이끼를 채색
해주세요.

백록 황토(소량)

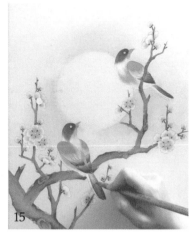

15

새의 머리와 날개, 꼬리 부분을 조금
더 짙은 파랑색으로 채색 후 바림해
주세요. 8에서 채색했던 것보다 조금
더 적은 면적을 채색한 후 바림해주
는 것이 포인트입니다.

감

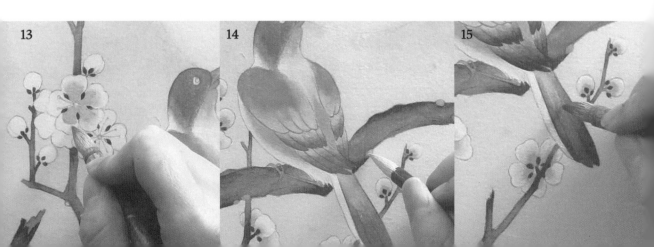

13 14 15

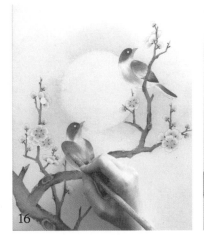

16

짙은 회색으로 날개의 윗부분을 더
진하게 채색 후 바림해주세요.

대자 수감 설백

17

고동색으로 부리 끝부분을 채색 후
바림해주세요.

대자 수감

18

날개 끝 쪽과 새의 몸통 부분에 흰색
을 한 번씩 덧칠한 후 바림해주세요.

설백

➕ Zoom In

16 17 18

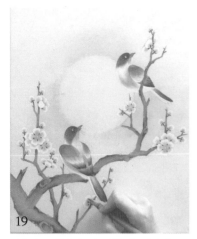

19 꽃잎도 흰 부분을 덧칠 후 바림해주
세요.

설백

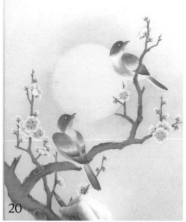

20 고동색에 물을 많이 섞어 가지 부분
을 전체적으로 덧칠해줍니다.

TIP 대자+수감(물을 많이 섞어 농도가 흐
리게 해주세요.)

대자 수감

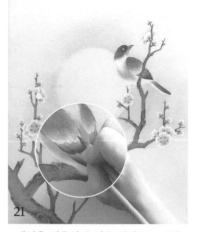

21 세필을 이용하여 짙은 회색으로 날개
부분의 털을 그려줍니다. 붓을 세워
얇고 촘촘하게 짧은 선을 그려주세요.

대자 수감 설백

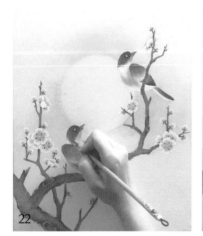

22 새의 머리 부분도 짙은 파랑색으로
털을 그려주세요.

감

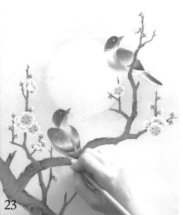

23 새의 턱과 가슴 부분은 짙은 노란색
으로 털을 묘사해주세요.

황토 농황

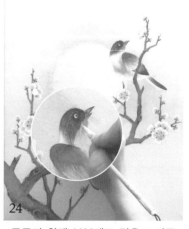

24 몸통의 흰색 부분에도 털을 그려준
후 눈 위쪽에도 소량의 털을 그려주
세요.

설백

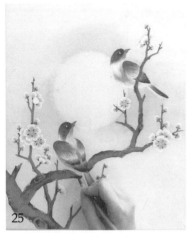

25

고동색으로 새의 발과 다리 부분에
빗금무늬를 그려주세요.

대자 + 수감 = ●

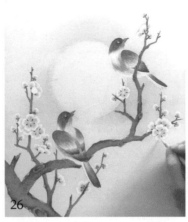

26

흰색으로 매화 꽃수술의 대를 얇은
선으로 그려주세요.

설백

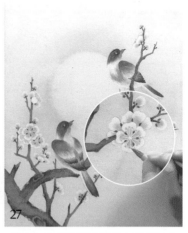

27

꽃수술의 꽃가루를 짙은 노란색으로
점을 찍어 표현해주세요.

황토 + 농황 = ●

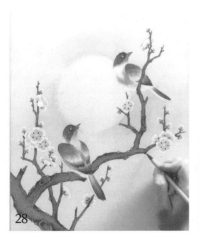

28

세필로 나뭇가지의 테두리 선을 그립
니다. 가지의 굴곡 있는 부분과 꺾임
이 있는 부분은 조금 더 선을 두껍게
그려 선 두께의 변화를 주세요.

대자 + 수감 = ●

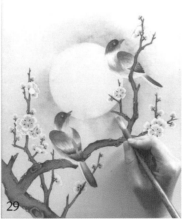

29

달 주변을 한 번 더 푸르게 칠한 후
바림해주세요.

백록 + 수감 = ●

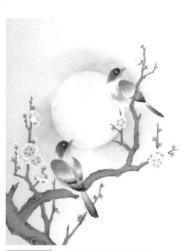

Complete 매화와 파랑새가 있는
화조도가 완성되었습니다.

예제로 배우는 민화

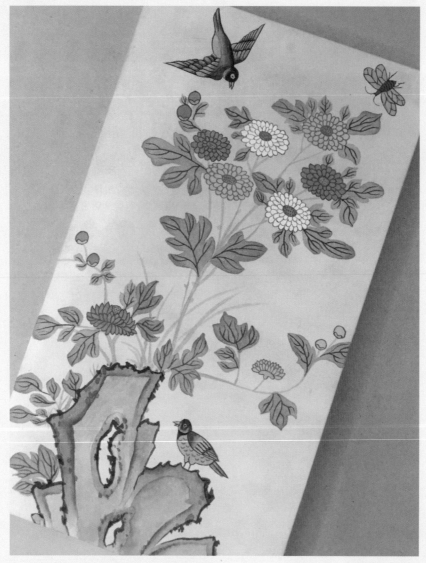

<div align="right">그린이 | 김계숙</div>

ONE POINT LESSON

평면적인 느낌을 강조하여 그린 화조도입니다. 사실적인 묘사와 다양한 색채의 변화를 크게 느낄 수는 없지만, 단순한 형태와 색이 오히려 익살스럽고 정감있게 느껴지는 작품입니다.

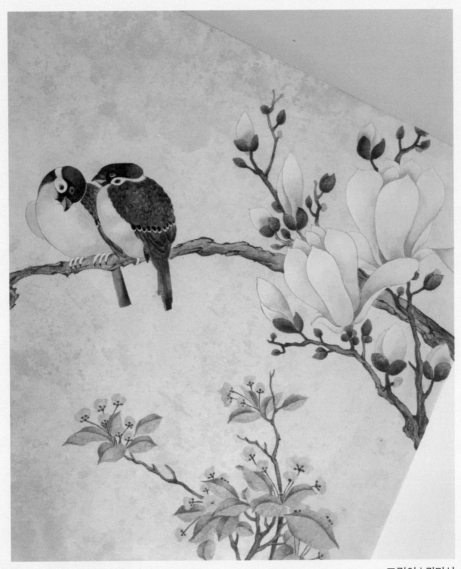

그린이 | 권미선

ONE POINT LESSON

국립중앙박물관에 소장된 작품의 일부분을 모사한 그림입니다. 소재의 형태와 묘사 그리고 색채의 농담을 적절히 잘 표현했습니다. 꽃잎 하나 하나 색채의 강약을 조절했기 때문에 깊이감과 섬세함을 느낄 수 있습니다. 만약 모든 꽃과 잎사귀, 가지들을 진하게 그렸다면 이런 분위기를 표현하기 어려웠을 것입니다. 그림은 잘 그리는 것도 중요하지만 힘을 빼야 하는 부분에서는 힘을 빼고 그리는 것이 중요합니다.

소망을 담은 글자
문자도,

출처 : 국립민속박물관

문자도는 문자와 그림을 함께 그린 그림입니다. 옛날에는 주로 장수와 다복, 부귀와 길상을 상징하는 문자나 유교적인 덕목을 강조하는 효제 충신과 같은 문자가 그려졌습니다. 현대에 와서는 나만의 의미와 소망을 담은 문자를 민화의 소재와 함께 그려 하나뿐인 문자도를 완성하곤 합니다. 이번에는 문자도를 어떻게 그리는지 그 과정을 살펴보면서, 앞서 그렸던 민화의 소재를 함께 그려보겠습니다.

 # 감사의 문자도

사용색상

설백	황토	대자	선황	농황	주황
청자	백록	약초	녹초	청	수감

* 감사의 문자도는 이합지에 그린 작품입니다.

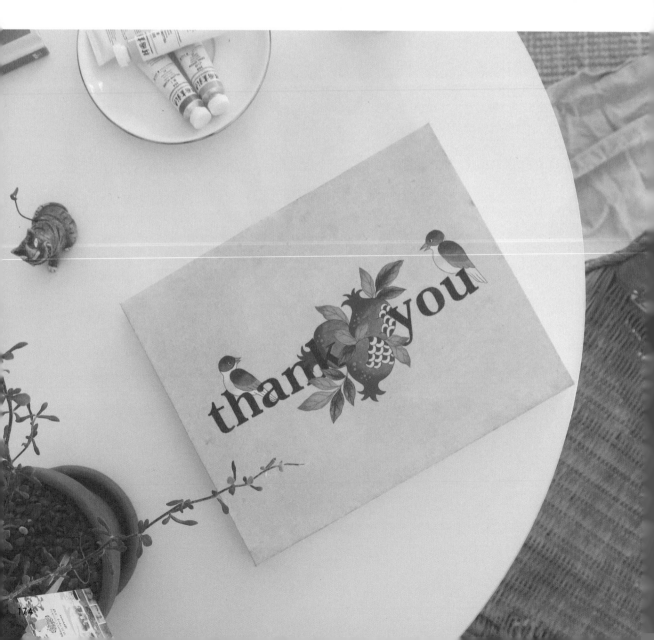

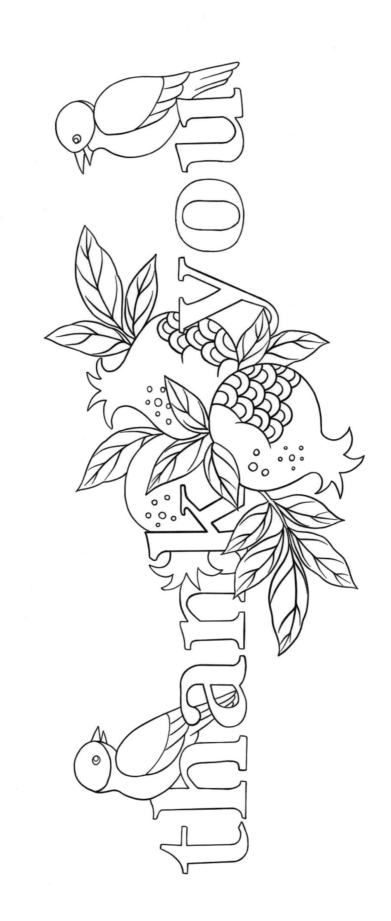

밑그림 그리기

01
문구를 출력한 A4 용지에 그림으로 그릴 소재의 위치와 형태를 대략적으로 잡아주세요.

02
문구 가운데는 석류와 석류 잎사귀 부분을 그려보았습니다. (소과도 석류에서 그렸던 석류의 형태를 참고해주세요.)

03
양쪽의 새 두 마리는 작고 동글동글한 느낌으로 그려주세요. 문구와 그림의 앞뒤 관계를 정하여, 글자 뒤로 그림이 가려지는 부분은 밑그림을 지워주세요.

전사하기

04
완성된 밑그림 뒷면을 4B 연필로 칠해줍니다.

05
밑그림이 그려진 종이를 그림이 그려질 한지 위에 고정시키고, 펜으로 밑그림을 따라 그립니다.

배경칠하기

06
연한 고동색으로 배경을 전체적으로 칠해줍니다.

보조선 그리기

07
배경이 건조된 후 세필을 사용하여 그림 부분만 보조선을 그립니다.

채색하기

08

문자 부분은 먹으로 진하게 채색합니다. 보조선 그릴 때와 달리 물을 섞지 않은 진한 먹을 사용해주세요.

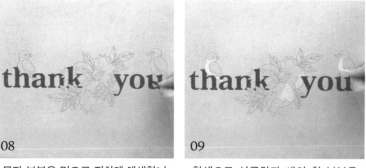

09

흰색으로 석류알과 새의 흰 부분을 칠해줍니다.

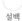
설백

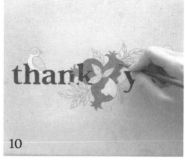

10

밝은 주황색으로 석류껍질 부분을 채색해주세요.

선황 + 주황 =

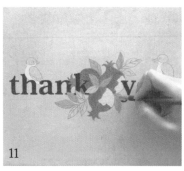

11

연두색으로 석류 잎사귀 일부를 채색해주세요.

황토 + 백록 =

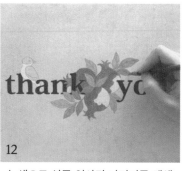

12

녹색으로 석류 잎사귀 나머지를 채색해주세요.

황토 + 백록 + 감 =

13

새의 머리와 날개는 밝은 청색으로 칠해줍니다.

청 + 백록 =

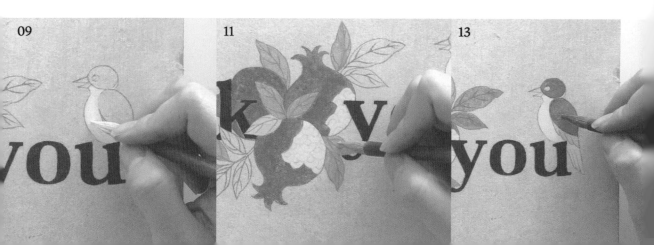

09 **11** **13**

14

연두색으로 새의 날개 끝부분을 칠해
주세요.

백록 + 약초 =

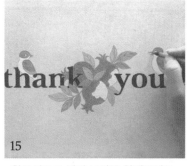

15

황토색으로 새의 부리를 칠해주세요.

황토

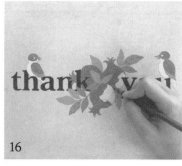

16

앞 단계까지의 채색이 모두 건조되
면, 9~15까지의 과정을 한 번 더 덧
칠해줍니다.

17

짙은 녹색으로 석류 잎사귀 안쪽을
칠한 후 바림해주세요.

녹초 + 수감 =

18

황갈색으로 연두색 잎사귀 끝부분을
칠한 후 바림해주세요.

황토 + 대자 =

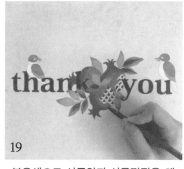

19

붉은색으로 석류알과 석류껍질을 채
색한 후 바림해주세요.

양홍 + 황토(소량) =

+ Zoom In

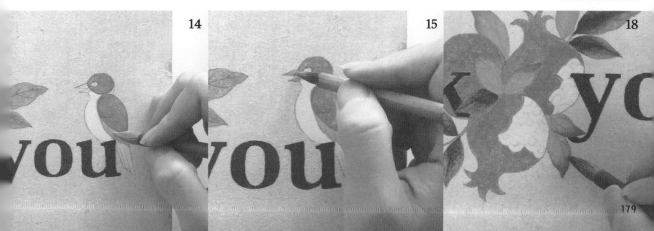

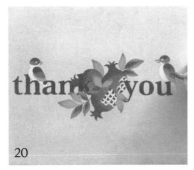

20

짙은 파란색으로 새의 머리와 날개
윗부분을 채색 후 바림해주세요.

청 수감

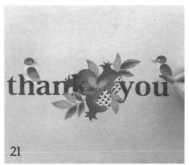

21

연한 황토색으로 새의 가슴 부분을
채색 후 바림해주세요.

황토 설백

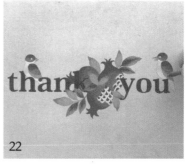

22

노란색으로 날개 가장 끝부분을 채색
후 바림해주세요.

농황 황토

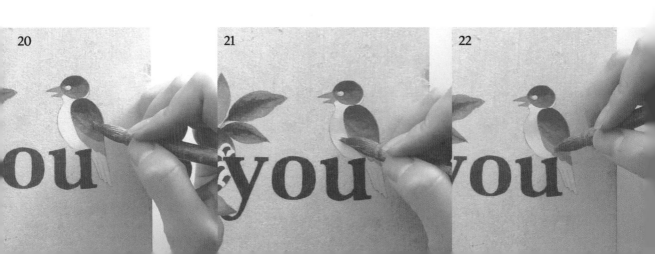

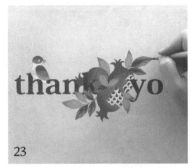

23

짙은 녹색으로 진한 석류 잎사귀의
잎맥과 윤곽선을 그려주세요. (17의
색과 동일)

녹초 + 수감 =

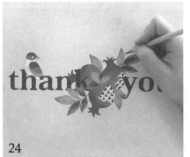

24

황갈색으로 나머지 석류 잎사귀의 잎
맥과 윤곽선을 그려주세요. (18의 색과
동일)

황토 + 대자 =

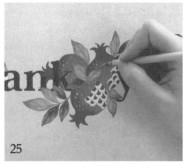

25

노란색으로 석류껍질의 반점을 그려
주세요.

농황

26

붉은색으로 석류알과 석류 윤곽선을
그려주세요. (19의 동일)

양홍 + 황토(소량) =

27

짙은 고동색으로 새의 윤곽선과 눈동
자를 그려주세요.

수감 + 대자 =

Complete 새와 석류가 함께한 문자도
가 완성되었습니다.

✚ Zoom In

24 25 26

예제로 배우는 민화

그린이 | 이경희

ONE POINT LESSON

친구의 이름과 꽃을 함께 그려 생일선물로 주었다고 해요. 문자도로 이름을 그릴 때는 민화에서 자주 그려지는 소재인 모란, 연꽃, 나비 등을 문자와 함께 구성하기도 하고요. 선물 받는 분이 태어난 달의 탄생화나 좋아하는 꽃으로 구성하여 그릴 수도 있습니다. 그러면 단 한 사람을 위한 소중한 선물을 완성할 수 있습니다.

그린이 | 윤수정

ONE POINT LESSON

이제 곧 태어날 아기의 태명으로 그린 문자도입니다. 아기를 위한 엄마의 마음을 담뿍 담아 그린 그림이에요. 민화에서 호랑이는 나쁜 기운을 쫓는 동물이며, 까치는 좋은 소식을 전하는 동물입니다. 복숭아는 건강과 장수를 상징하지요. 아기방에 어울릴 수 있도록 민화에 흔히 등장하는 부리부리하고 무서운 느낌의 호랑이가 아니라 귀엽고 앙증맞은 느낌을 부각시켜 그린 작품입니다.

책 책과 소품들
가도,

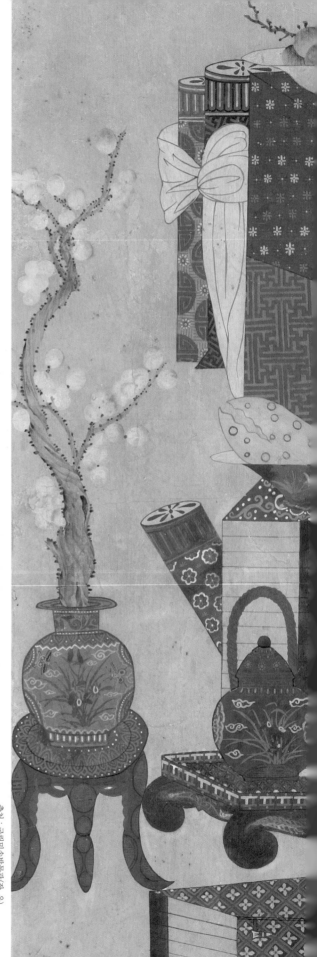

책가도는 서책과 문방사우를 비롯한 다양한 기물들을 구성하여 그린 그림으로 처음에는 궁중에서 그려졌습니다. 이후 민간으로 확산되면서 기존의 궁중 책가도와는 달리 서민들의 생활상을 엿볼 수 있는 다양한 기물들을 배치한 개성 있는 그림들이 많이 그려졌어요. 이렇게 여러 가지기물을 그린 책가도를 보다 보면 조선후기의 생활상과 문화를 엿볼 수 있는 재미가 있습니다. 이번에는 서책과 다양한 소품을 조합하여 책가도를 그려보겠습니다. 옛 물건이 아니더라도 자신이 좋아하는 소품과 다양한 무늬로 나만의 책가도를 그려볼 수 있습니다.

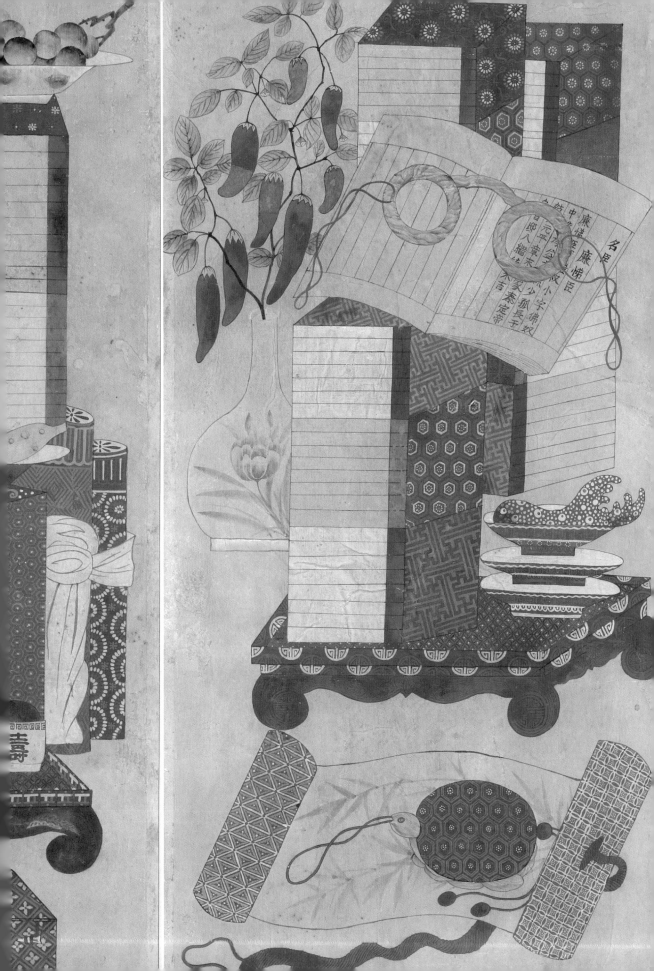

名臣

廉頗廉頗
中失匡章臣
故高公予景改
元平壹未小字頗双
自邸八繼紘
公弧長于
家秦定帝
未吉

 # 좋아하는 소품으로 그린 책가도

설백	황토	대자	선황	농황	주황	주홍	양홍	연지
청자	백록	약초	초	녹초	청	감	수감	

* 책가도는
 순지에 그린 작품입니다.

01

전사된 밑그림을 따라 연한 먹물로 보조선을 그리고 배경칠을 해줍니다.

TIP 보조선을 먼저 그리고 배경색을 칠할 경우 반드시 보조선이 다 마른 후에 배경을 칠해야 합니다. 먹물은 완전히 건조되는 데 시간이 걸리니 충분히 시간을 두고 건조시킨 후 배경을 칠해주세요.

대자　황토

02

흰색 부분을 균일하게 채색해주세요.

설백

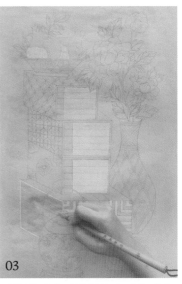

03

석류접시의 안쪽 부분과 가장 아래 위치한 책의 옆면을 채색해주세요.

황토　백록(소량)　대자(소량)　설백

04

석류껍질을 채색해줍니다.

선황　주황

05

4의 색에 설백을 더 섞어 책의 무늬 부분과 찻잔 부분을 채색해주세요.

4의 색　설백

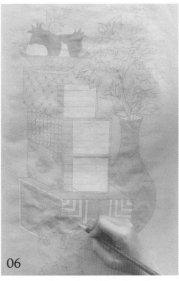

06

연보라색으로 화병과 주전자 뚜껑을 채색해주세요.

설백　청　연지(소량)

189

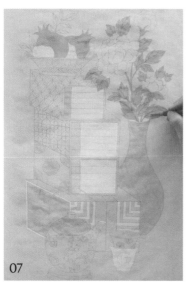

07

옅은 올리브색으로 모란의 줄기와 잎
사귀를 채색해주세요.

황토 　약초 　설백(소량)

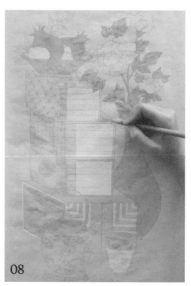

08

옅은 황토색으로 석류 그릇과 책갑을
(위에서 두 번째) 채색해주세요.

황토 　설백

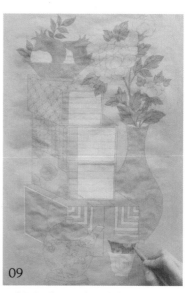

09

밝은 녹색으로 석류 잎사귀와 찻잔을
채색해주세요.

백록 　초 　녹초(소량)

10

붉은색으로 모란과 석류씨, 책의 띠 부분을 채색해주세요.

양홍 황토(소량)

11

하늘색으로 주전자의 몸통과 흰색 찻잔의 안쪽을 채색해주세요.

백록 설백 수감(소량)

12

옅은 주황색으로 책갑(위에서 세번째)과 석류 윗부분을 채색 후 바림해주세요.

주홍 황토

<div align="right">

✚ Zoom In

</div>

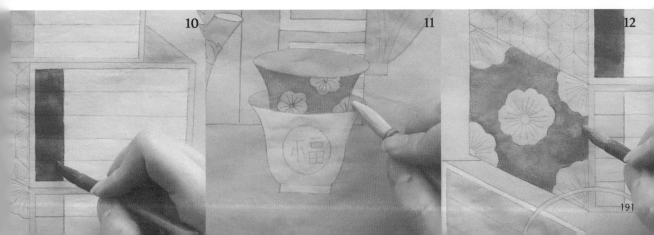

10 11 12

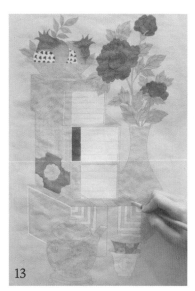

13

옅은 녹색으로 첫 번째와 네 번째 책
갑과 세 번째 책갑의 띠 부분을 채색
해주세요.

녹초 설백

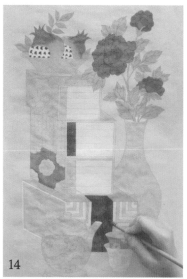

14

짙은 남색으로 네 번째 책갑의 중앙
부분을 채색해주세요.

수감

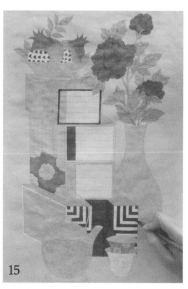

15

짙은 녹색으로 첫 번째 책의 앞면 테
두리와, 네 번째 책갑의 무늬를 채색
해주세요.

녹초 감

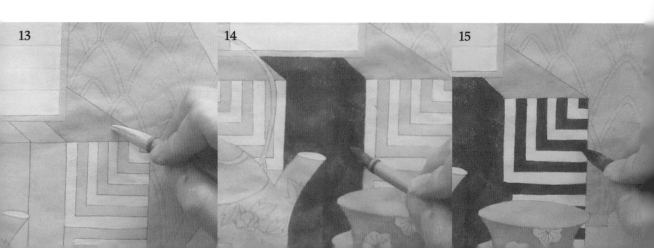

13 14 15

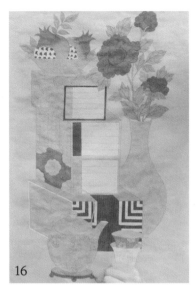

16

황토색과 고동색으로 주전자 받침을
칠해주세요.

황토 / 대자 + 수감 =

17

짙은 빨강색으로 모란 꽃잎 안쪽을
채색 후 바림해주세요.

양홍 + 연지 =

18

녹색으로 모란 잎사귀 안쪽을 채색
후 바림해주세요.

황토 + 수감 =

Zoom In

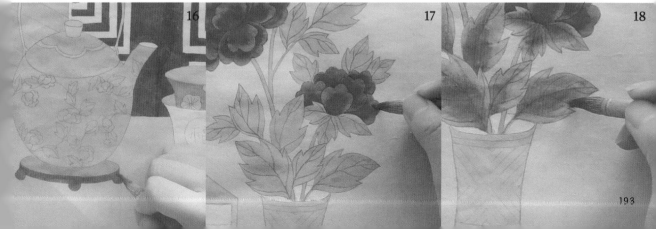

16 17 18

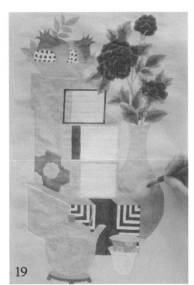

19

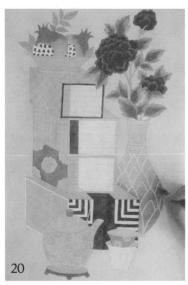

20

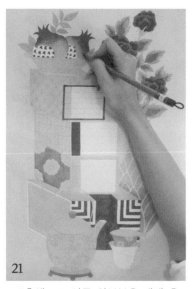

21

짙은 연보라색으로 화병 아래쪽부터 중간 부분까지 채색 후 바림해주세요. 주전자 뚜껑의 손잡이 부분도 채색해주세요. 손잡이 윗면은 1회, 옆면은 2회 채색하여 톤 차이를 만들어줍니다.

수감 연지 설백

흰색으로 화병의 무늬를 채색하고, 그림에서 흰색 부분들을 한 번씩 덧칠해주세요.

설백

주홍색으로 석류 윗부분을 채색 후 바림해주세요. 12에서 석류 부분을 바림했던 것보다 좀 더 적은 면적을 채색 후 바림해야 합니다.

주홍

19 20 21

22

녹색으로 석류 잎사귀 안쪽을 채색
후 바림해주세요.

백록 + 녹초 =

23

옅은 핑크색으로 석류 그릇의 윗부분
을 채색 후 바림해주세요. 바림한 부
분이 건조되면, 흰색으로 무늬를 그
려주세요.

설백 + 황토 + 홍매(소량) =

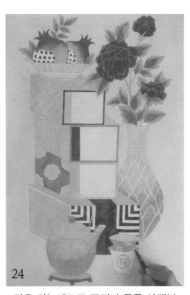

24

짙은 하늘색으로 주전자 몸통 아랫부
분과 찻잔의 안쪽을 채색 후 바림해
주세요. 찻잔 안쪽을 채색 후 찻잔의
'福'자를 그려준 후 두 번째 책갑의 앞
면 테두리 부분도 채색해주세요.

설백 + 감 =

✚ Zoom In

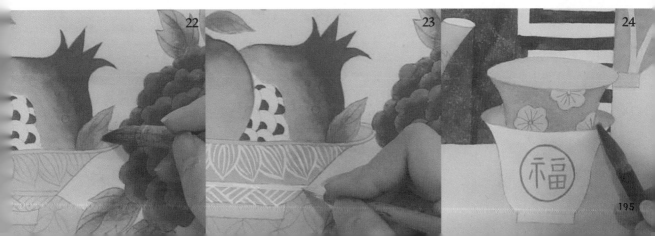

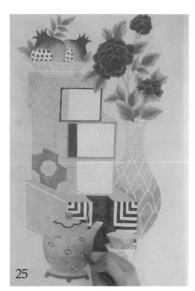

25

주전자의 무늬 중 모란 부분을 흰색으로 채색 후, 짙은 자주색으로 모란 꽃잎 무늬를 채색 후 바림해주세요. 같은 색으로 주전자 뚜껑의 무늬 부분을 채색해주세요.

설백 / 청자 + 대자 = ●

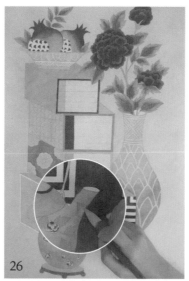

26

옅은 녹색으로 주전자 무늬 중 잎사귀 부분을 채색해주세요. (13의 색과 동일)서책 부분의 채색을 한 번씩 더 해줍니다. (8, 12, 13, 14, 15의 과정을 반복합니다.)

녹초 + 설백 = ●

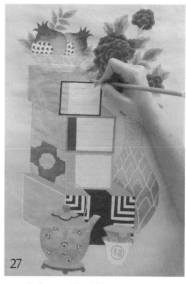

27

노란색으로 첫 번째 책갑의 무늬를 채색해주세요.

농황 + 설백 = ●

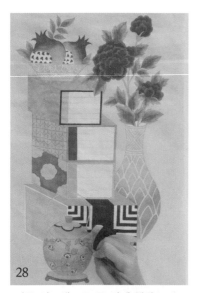

28

짙은 민트색으로 두 번째 책갑(위에서 두 번째)의 무늬를 채색 후, 주전자 몸통 부분의 무늬(모란 잎사귀, 줄기 부분)를 선으로 그려주세요.

백록 + 녹초 = ●

29

금색 물감으로 세 번째 책갑과 찻잔 꽃무늬 부분의 외곽선과 꽃수술을 그려주세요.

금색

30

짙은 고동색으로 주전자 손잡이를 채색 후, 받침대 옆면을 위쪽에서 채색한 다음 바림해주세요.

대자 + 수감 = ●

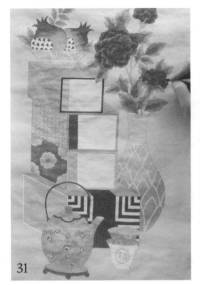

31

모란의 윤곽선을 그려주세요.

양홍 + 연지 =

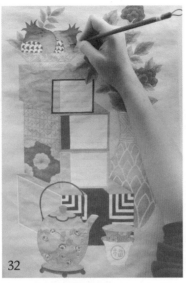

32

석류의 윤곽선을 그린 후 석류껍질
부분의 반점을 그려주세요.

양홍 + 황토(소량) =

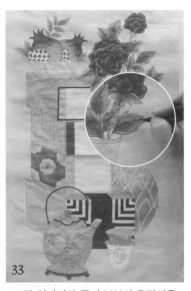

33

모란 잎사귀와 줄기 부분의 윤곽선을
그려주세요.

녹초 + 황토(소량) =

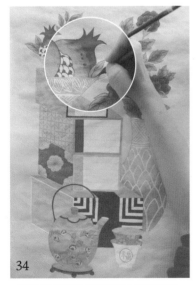

34

석류 잎사귀의 윤곽선을 그려주세요.

백록 + 녹초 =

35

짙은 회색으로 나머지 기물 부분의
윤곽선을 그려주세요.

대자 + 수감 + 설백(소량) =

Complete 책가도가 완성되었습니다.

197

예제로 배우는 민화

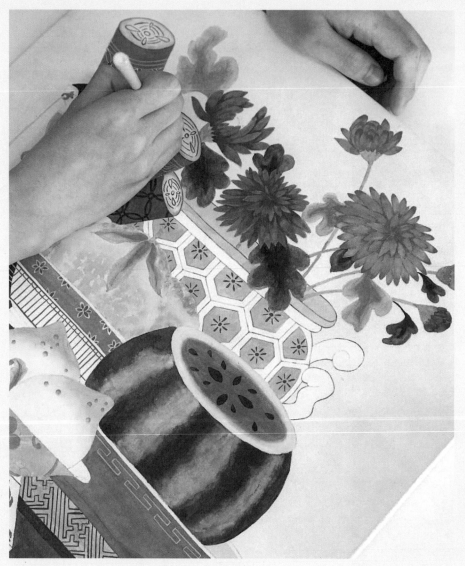

그린이 | 박다은

ONE POINT LESSON

책가도의 경우 문방사우와 같은 학업과 관련된 소재가 등장하기 때문에 아이들 방이나
서재의 인테리어 소품으로 많이 그려집니다. 이 작품은 전체적으로 밝고 화사한 색감으로
그려져 집안의 분위기를 더욱 밝게 만들어줄 것 같습니다.

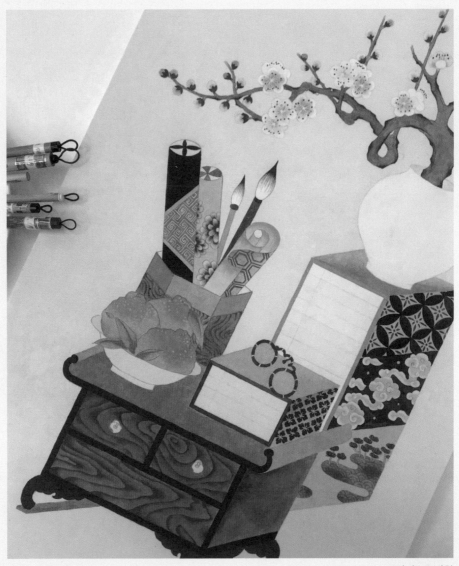

그린이 | 우미향

ONE POINT LESSON

기존에 전해오는 책가도의 일부분을 참고하여 그린 작품입니다. 전체적인 구도와 기물의 형태는 원 그림을 참고하여 그린 후 여러가지 소품과 그리고 싶은 무늬와 색상을 조합 하여 그렸습니다.

나만의 시선으로 그리는 식물

이번에는 민화에서 주로 그려지는 소재가 아닌 우리가 일상에서 자주 보는 식물을 그림의 소재로 그려보겠습니다. 많은 분들이 스마트폰을 이용해 일상에서 간직하고 싶은 순간을 카메라로 담아두는데요. 저도 가끔 그림으로 그려보고 싶은 순간이나 대상을 스마트폰으로 촬영해둘 때가 많습니다. 이번에는 사진으로 찍어둔 이미지를 어떻게 그림으로 그려내는지 그 과정을 보여드리겠습니다.

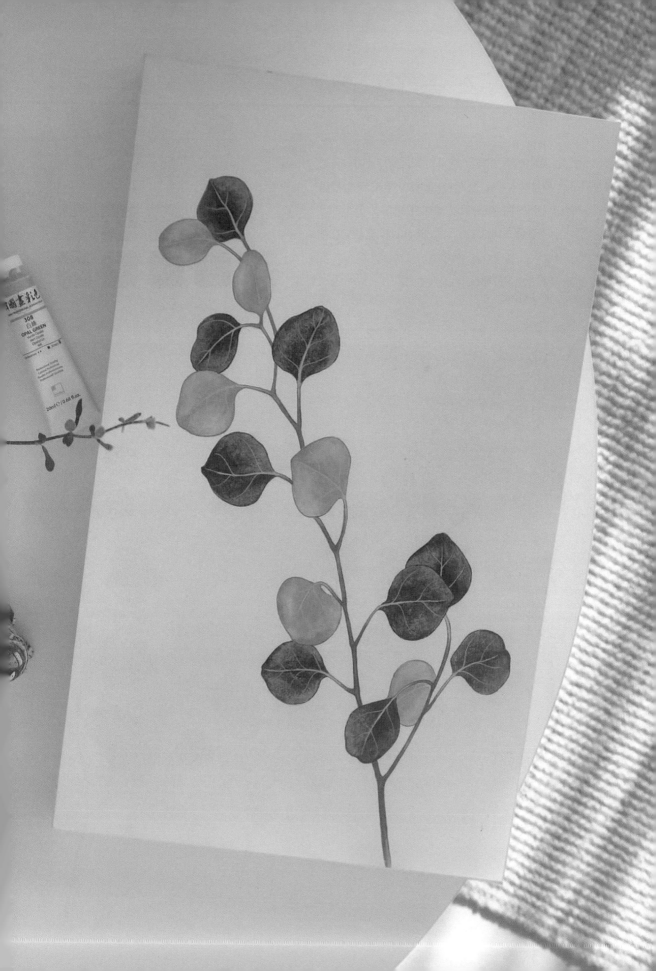

 # 유칼립투스 폴리안

동글동글한 잎사귀와 특유의 싱그러운 향기가 매력적인 유칼립투스 폴리안입니다. 열매나 꽃 없이 줄기와 잎사귀로만 구성되어 있으며, 잎사귀의 형태가 비교적 단순하기 때문에 다른 식물에 비해 그리기도 쉽습니다. 동글동글한 모습의 유칼립투스 폴리안을 함께 그려보겠습니다.

* 유칼립투스 폴리안은 이합지에 그린 작품입니다.

사용색상

 설백 황토 연지 홍매 백록

 약초 초 녹초 감 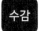 수감

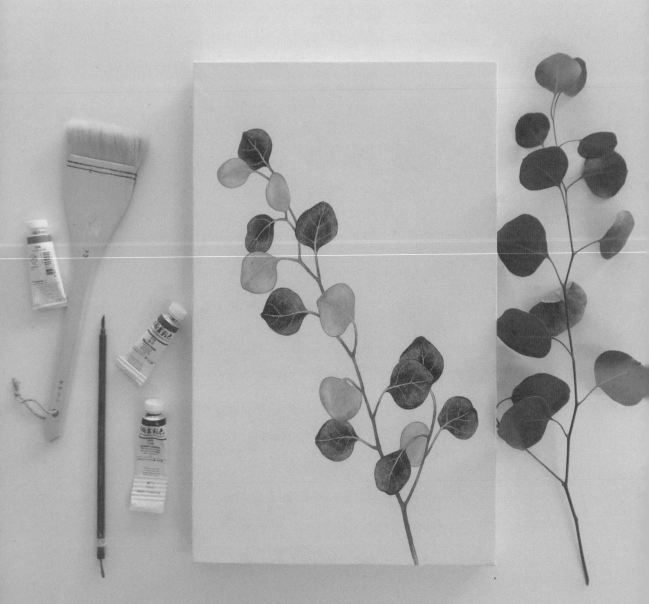

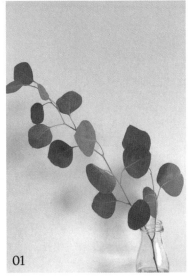

01

스마트폰으로 찍어둔 유칼립투스 사
진입니다. 이 사진을 보고 밑그림을
그려보도록 합니다.

02

종이 위에 유칼립투스의 줄기를 비스
듬하게 두 갈래의 선으로 그려줍니다.
하나는 길게, 다른 하나는 짧게 그려
주세요.

03

긴 줄기와 잎사귀를 연결해주는 짧은
줄기를 선으로 그려줍니다.

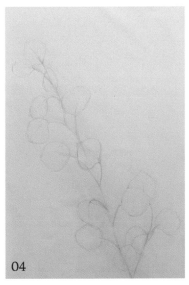

04

짧은 줄기 끝에 매달린 잎사귀를 대
략적으로 그려주세요. 잎사귀의 크기
와 방향은 변화를 주어 조금씩 다르
게 그려줍니다.

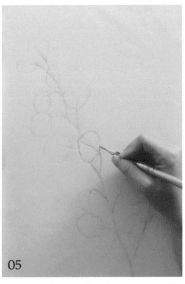

05

앞서 그렸던 잎사귀 형태를 조금 더
정교하게 다듬어주고, 연결된 줄기의
두께도 잡아주세요. 잎맥은 짧은 줄
기에서 연장되어 나가도록 잡아주어
야 합니다.

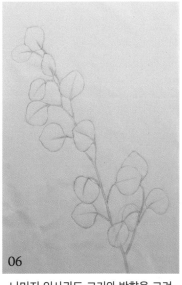

06

나머지 잎사귀도 크기와 방향을 고려
하여 잎맥과 줄기를 그려주면 밑그림
완성입니다.

전사하기

07
완성된 밑그림 종이를 뒤집어 4B 연필
로 칠해줍니다.

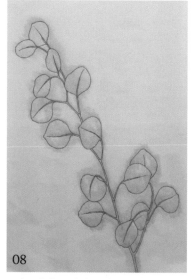

08
밑그림이 그려진 종이를 그림이 그려
질 한지 위에 고정시키고, 펜으로 밑
그림을 따라 그립니다.

배경칠하기

09
아이보리색에 가까운 옅은 황토색으
로 배경을 칠해주세요.

황토 설백

보조선 그리기

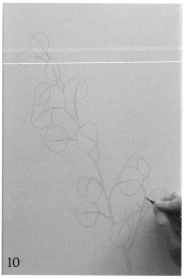

10
배경이 건조된 후에 세필을 사용하여
연한 먹물로 보조선을 그려주세요.

채색하기

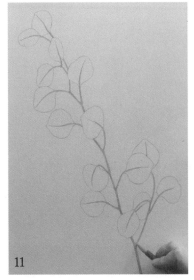

11

연두색으로 줄기와 연결된 잎맥을 칠해주세요.

황토 백록

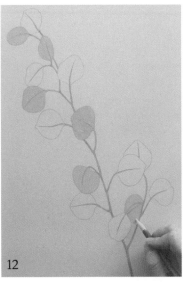

12

옅은 녹색으로 잎사귀 일부를 칠해주세요.

황토 백록 녹초(소량) 설백

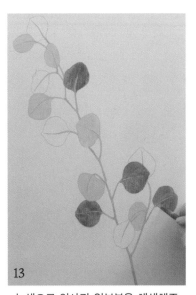

13

녹색으로 잎사귀 일부분을 채색해주세요.

녹초 초 백록

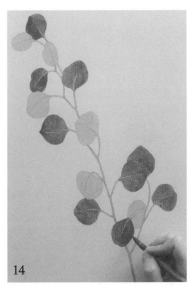

14

녹색에 푸른색을 섞어 나머지 잎사귀를 칠해줍니다.

녹초 감 백록(소량)

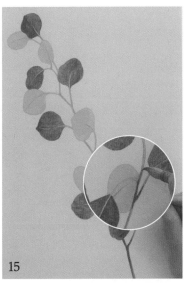

15

갈색으로 줄기 중간 중간을 채색하고 바림해주세요. 이때 줄기 밑색으로 칠했던 연두색 부분을 전부 덮지 않도록 주의해주세요. 잎사귀와 닿아 있는 줄기 부분은 연두색이 남아있습니다.

연지 황토

207

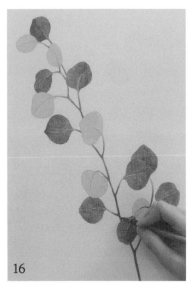

16

줄기 아랫부분이 조금 더 진한 붉은
빛이 느껴지도록 아랫부분만 한 번
더 칠해 채색을 올려주세요.
(15의 색과 동일)

연지 황토

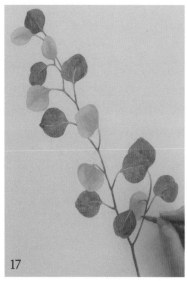

17

녹색으로 밝은 잎사귀에 부분적으로
음영을 줍니다. 잎맥 부분을 중심으
로 채색하고 바깥 방향으로 바림해주
세요. (12의 잎사귀들)

녹초 황토 설백 수감(소량)

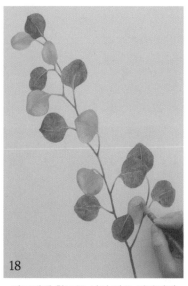

18

연두색에 황토를 섞어 밝은 잎사귀의
끝부분을 채색한 후 안쪽으로 바림해
주세요. (12의 잎사귀들)

약초 황토

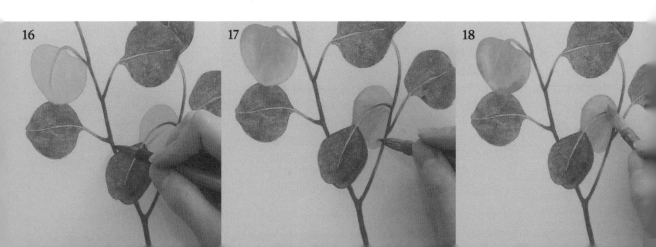

16 17 18

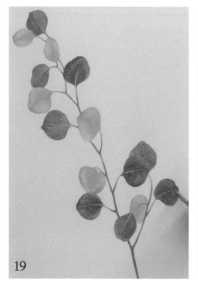

19

짙은 녹색으로 녹색 잎사귀에 음영을 줍니다. 색의 경계가 생기지 않도록 채색 후 바림해주세요 (13의 잎사귀들)

녹초

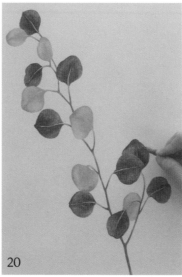

20

짙은 청녹색으로 나머지 잎사귀에서 부분적으로 음영을 만들어주세요.

(14의 잎사귀들)

녹초　　감

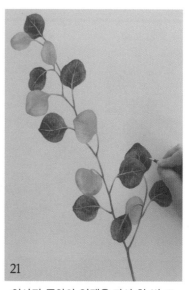

21

잎사귀 중앙의 잎맥을 다시 한 번 그린 후 중앙에서 양쪽으로 뻗어나가는 가는 잎맥도 그려주세요. 이때 부드러운 곡선으로 잎맥을 그려주세요.

황토　　백록　　설백

<div style="text-align:right">➕ Zoom In</div>

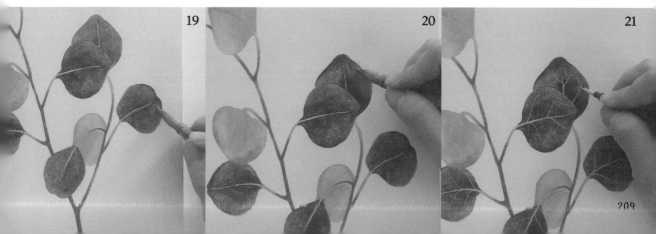

19　　**20**　　**21**

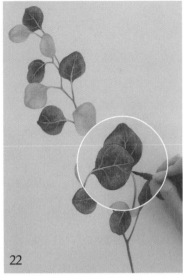

22

짙은 녹색으로 녹색 잎사귀의 윤곽선을 그려주세요.

녹초

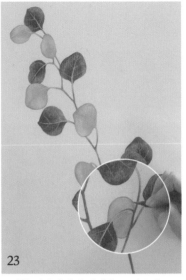

23

연한 잎사귀의 윤곽선을 그려주세요.
(18의 색과 동일)

약초 황토

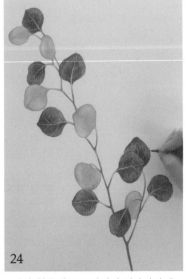

24

진한 청록색으로 나머지 잎사귀의 윤곽선을 그려주세요. (22의 색과 동일)

녹초

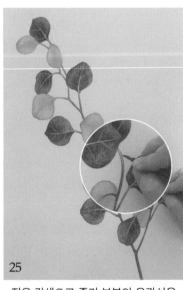

25

짙은 갈색으로 줄기 부분의 윤곽선을 그려주면 완성입니다.

황토 연지 수감(소량)

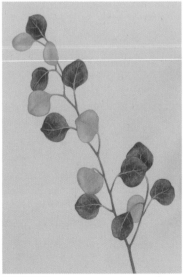

Complete 유칼립투스 폴리안 그림이 완성되었습니다.

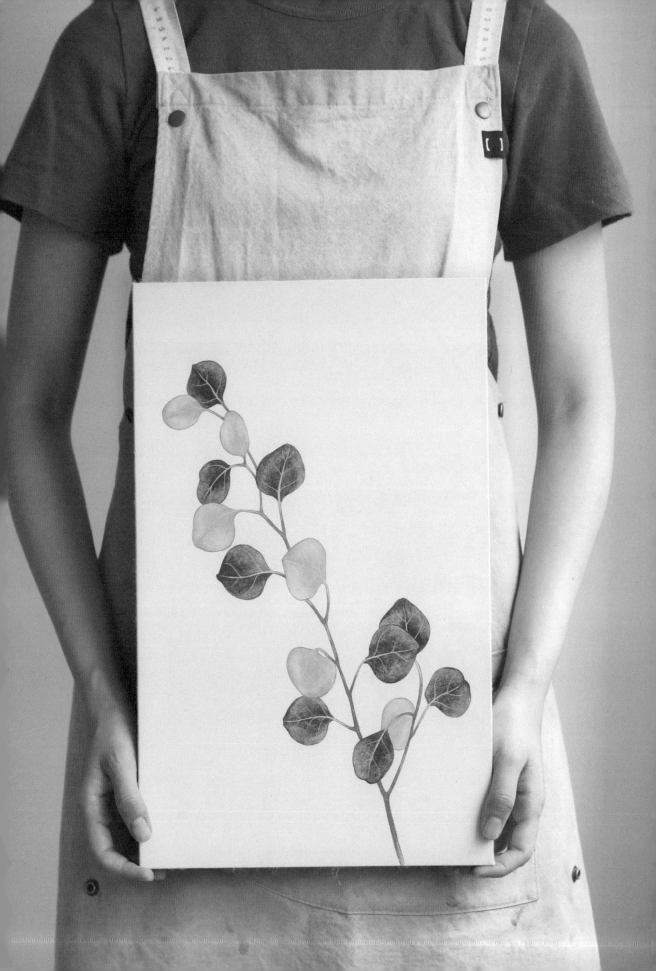

 # 열매 유칼립투스

이번에 그려볼 식물은 갸름한 잎사귀와 작은 열매들이 옹기종기 붙어있는 길쭉길쭉한 형태의 '열매 유칼립투스'입니다. 앞서 그렸던 폴리안과 형태는 다르지만, 같은 유칼립투스 종으로 전체적으로 녹색 톤으로 그릴 수 있습니다. 여러 계열의 색을다양하게 사용하지 않아도 예쁘고 싱그러운 그림이 완성됩니다. * 열매 유칼립투스는 이합지에 그린 작품입니다.

사용색상

| 설백 | 황토 | 대자 | 홍매 |
| 백록 | 약초 | 녹초 | 감 | 수감 |

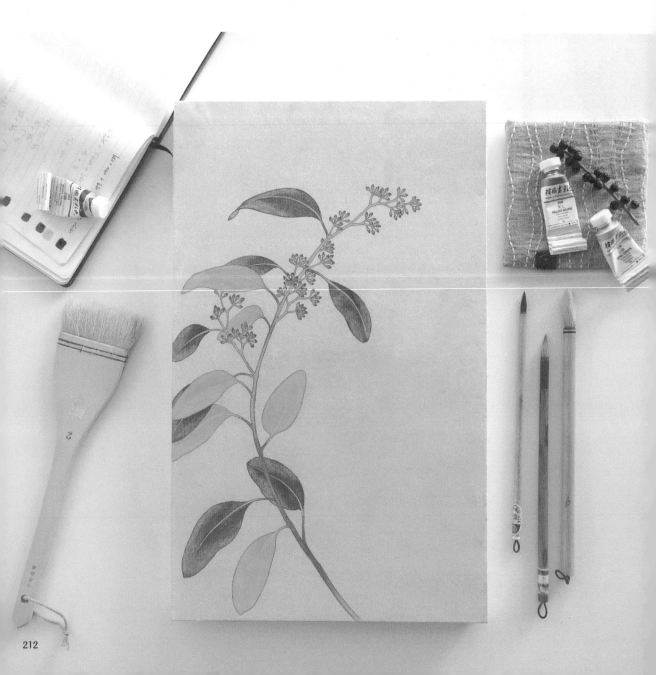

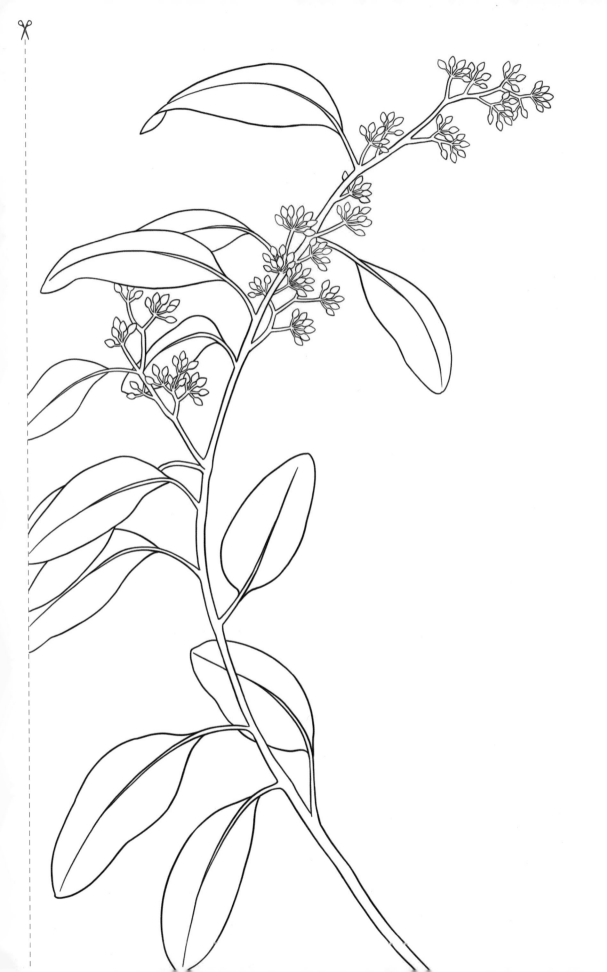

배경칠하기 & 보조선그리기 채색하기

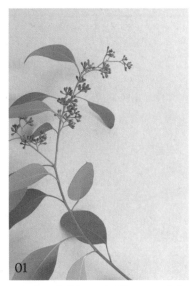

01

열매 유칼립투스 사진을 보고 각자 밑그림을 그린 후 전사하여 채색 준비를 합니다.

02

차분한 황갈색으로 배경을 채색해주세요. 배경이 건조된 후 세필에 연한 먹물을 묻혀 보조선을 그려주세요.

황토 대자 수감

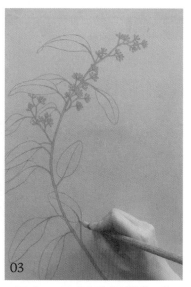

03

연두색으로 줄기와 열매를 칠해주세요.

황토 백록

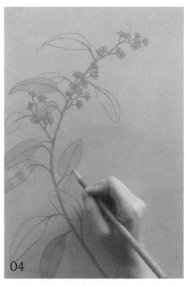

04

민트색으로 잎사귀 일부를 칠해주세요.

황토 백록 녹초 설백

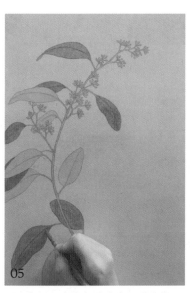

05

녹색으로 나머지 잎사귀를 채색해주세요.

황토 감

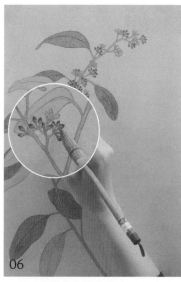

06

짙은 녹색으로 열매 일부를 칠한 후 바림해주세요.

녹초 감

215

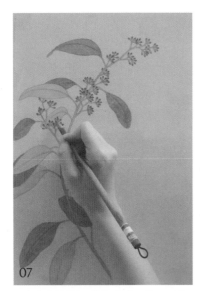

07

나머지 열매는 짙은 올리브색으로 끝
부분을 칠한 후에 바림해주세요.

TIP 열매를 바림할 때 과정 사진과 반드
시 똑같은 위치에 색을 바림할 필요는 없습
니다. 열매의 다채로운 색감을 표현하기 위
해 두 가지 색채로 나누어 바림을 해준 것이
니 적절한 비중으로 두 색을 칠한 후 바림해
주세요.

녹초 　 황토 　 대자

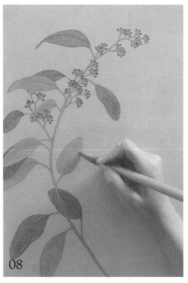

08

진한 민트색으로 잎사귀 진한 부분을
칠한 후 바림해주세요. (4의 잎사귀들)

백록 　 녹초 　 감(소량)

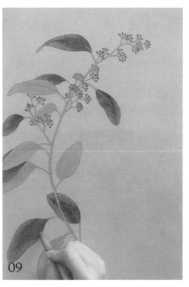

09

짙은 녹색으로 나머지 잎사귀의 진한
부분을 칠한 후 바림해주세요.

(5의 잎사귀들)

녹초 　 수감

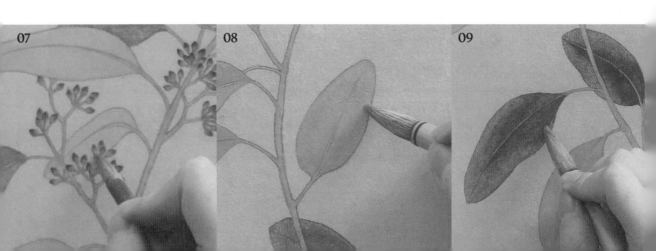

07　　　　08　　　　09

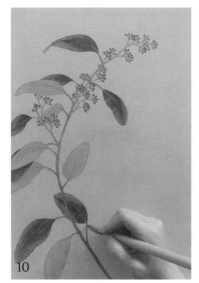

10

줄기 중간의 붉은 부분을 적갈색으로
칠한 후 바림해주세요.

황토 + 홍매 = (적갈색)

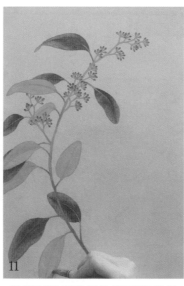

11

잎사귀 끝부분을 밝은 연두색으로 칠
한 후 바림해주세요. (4의 잎사귀들)

황토 + 약초 + 설백 = (연두색)

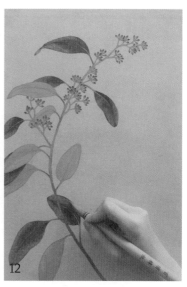

12

진한 녹색 잎사귀 끝부분은 차분한
갈색으로 칠한 후 바림해주세요.

(5의 잎사귀들)

대자 + 녹초 = (갈색)

➕ Zoom In

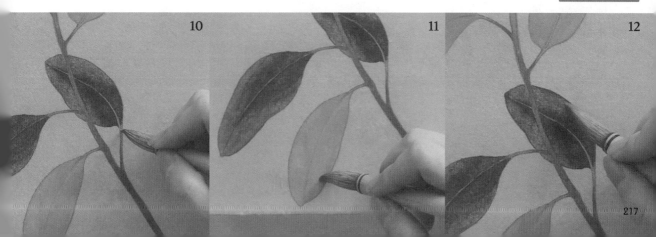

10　　　　　11　　　　　12

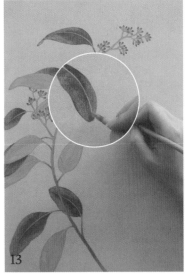

13 잎사귀 중앙의 잎맥을 그려주세요.

TIP 11에서 만든 색에 설백을 더 섞어주세요.

11의 색 설백

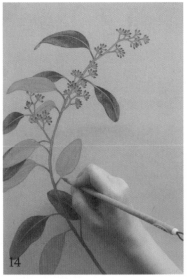

14 줄기 부분의 윤곽선을 그려주세요.
(10의 색과 동일)

황토 홍매

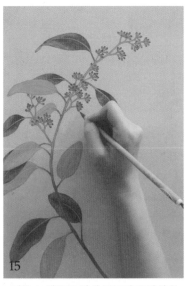

15 짙은 녹색으로 열매 부분의 윤곽선을
그려주세요. (6의 색과 동일)

녹초 감

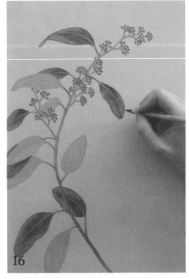

16 짙은 녹색으로 진한 녹색 잎사귀 윤
곽선을 그려주세요. (9의 색과 동일)

녹초 수감

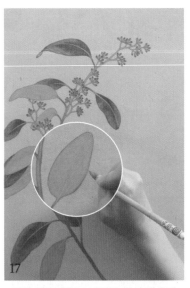

17 진한 민트색으로 나머지 잎사귀 윤곽
선을 그려주면 완성입니다.
(8의 색과 동일)

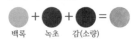

백록 녹초 감(소량)

Complete 열매 유칼립투스 그림이
완성되었습니다.

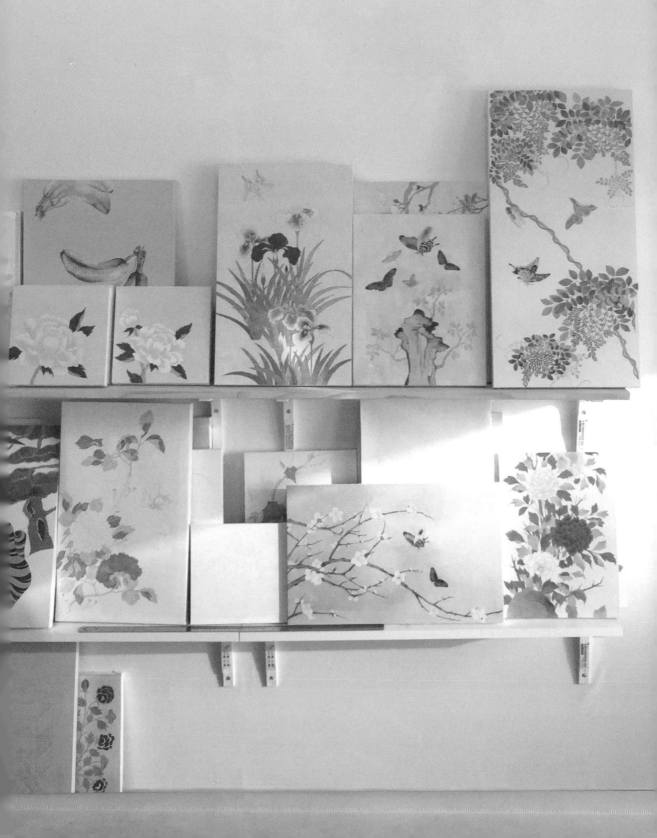

그린이 | 오현영

ONE POINT LESSON

핸드폰 카메라로 직접 촬영한 수국을 그린 작품입니다. 핸드폰으로 찍은 사진을 보고 그림을 그릴 때는 가능한 피사체가 또렷하고 자세하게 나온 사진을 선택하는 것이 좋습니다. 사진이 흐리거나 형태가 뚜렷하지 않을 경우 그림으로 표현하기 어려운 부분이 생길 수 있습니다. 이 그림을 그릴 때도 사진에서의 잎사귀 위치와 형태가 명확하지 않아 또 다른 사진을 참고하여 그렸습니다. 다행히 수국은 사진이 선명하게 찍혀 꽃잎의 자세한 형태뿐만 아니라 색감까지도 세세하게 묘사할 수 있었습니다.

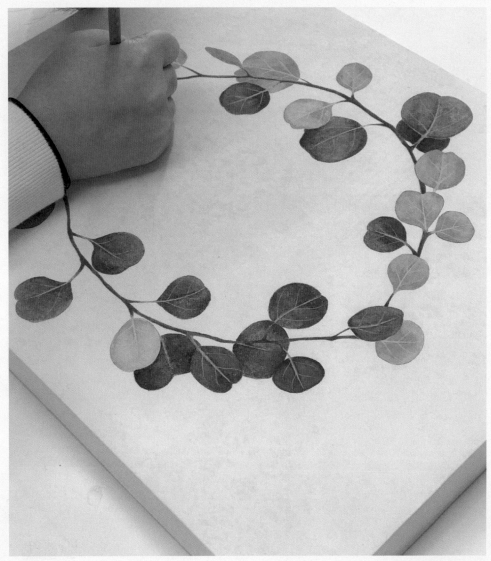

그린이 | 임수산나

ONE POINT LESSON

평소 좋아하는 식물의 이미지를 그린 작품입니다. 몇 가지 컬러의 조합만으로 녹색식물의 싱그러움을 가득 담아내고 있습니다. 아주 옅은 민트색부터 짙푸른 녹색까지 다양한 녹색을 사용함으로서 자칫 단순해 보일 수 있는 그림의 색감을 다채롭게 만들어주고 있어요. 여러 가지 색들을 조화롭게 사용하는 데 어려움을 느낀다면 이렇게 한 계열의 색상 내에서 그려 보세요. 다양한 색상을 사용하지 않아도 충분히 멋진 그림을 그릴 수 있습니다.